노란 책

−자크 티보라는 이름의 친구

북스토리
아트코믹스
시리즈 ❸

노란 책

자크 티보라는 이름의 친구

타카노 후미코 지음 · 정은서 옮김

북스토리

| 일러두기 |

이 책에는 로제 마르탱 뒤가르의 소설 『티보 가의 사람들』에서 인용된 구절이 실려 있습니다.
한국어판 출판사인 민음사의 허락을 얻어 『티보 가의 사람들』(정지영 옮김, 민음사)에서
해당 구절들을 인용했습니다.

Contents

노란 책
— 자크 티보라는 이름의 친구

1.
타이 미치코

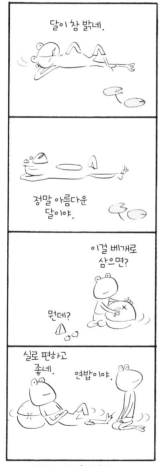

미치코의 미는 열매 실(実)자.

이 말했다. "만일 계획

기울이라면 무슨 사고

을지도 모른다는 추측

볼 수 없겠군요.

보지라르 가(街)
통이에 이르러
사람이 어느덧
건물을 따라 걷
시작했을 때, 오
동안 아들에게
한마디 건네지
던 티보 씨가 갑
기 걸음을 멈추

머리를 올려 멋쩍
록하게 수염을 기르고 있어
거의 갈색에 가까운 적갈색의
쪽 짙은 수염 사이에서 움푹한
눈과 네모반듯한 흰 이마가
정보를 이루고 있

자크의 눈초리가 그의 말을 중단시켰다
"너 정신 나갔니?" 하며 자크는 입에
가득 문 채 소리쳤다. "우리가 내리자
잡으러 오라고?"

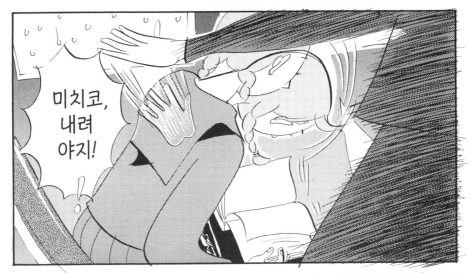

미치코,
내려
야지!

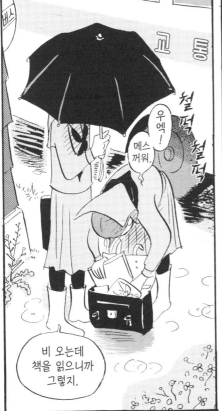

우엑!

메스
꺼워.

비 오는데
책을 읽으니까
그렇지.

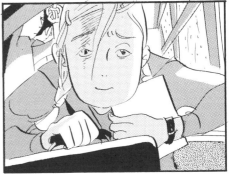

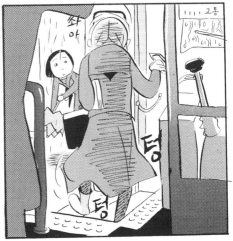

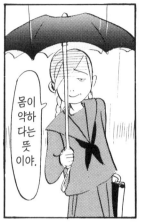

몸이 약하다는 뜻이야.

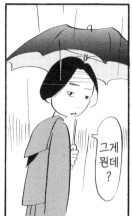

그게 뭔데?

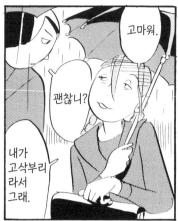

고마워.

괜찮니?

내가 고삭부리라서 그래.

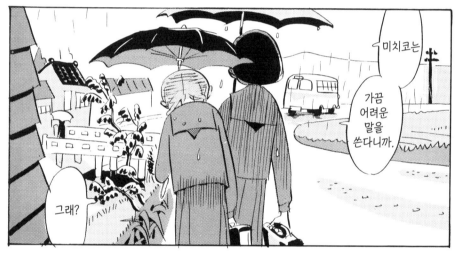

미치코는

가끔 어려운 말을 쓴다니까.

그래?

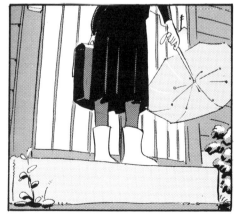

철 떡

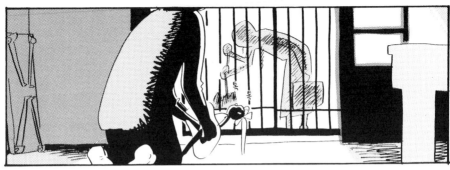

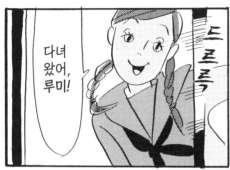

다녀 왔어, 루미!

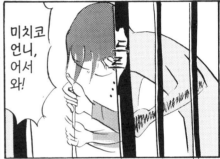

미치코 언니, 어서 와!

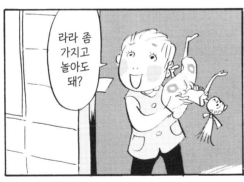

라라 좀 가지고 놀아도 돼?

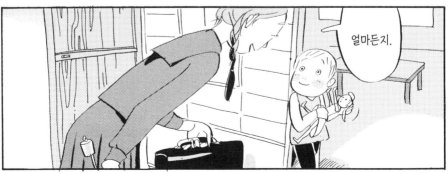

얼마든지.

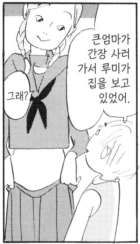

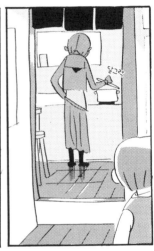

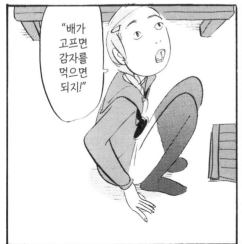

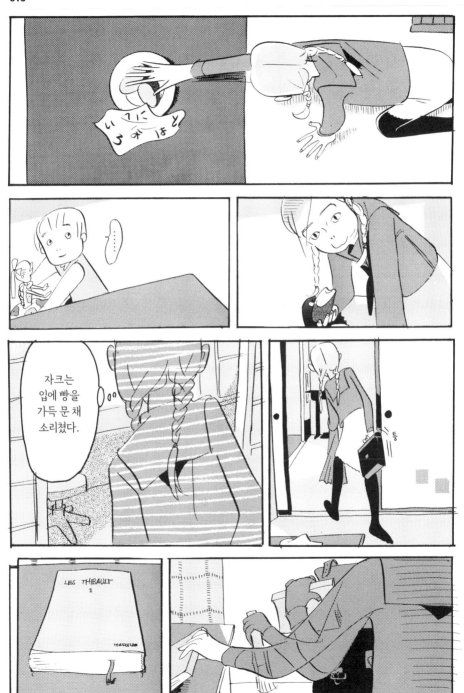

몰라.

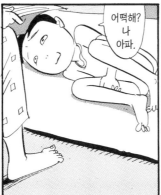

어떡해?
나
아파.

……

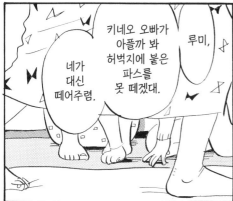

네가
대신
떼어주렴.

키네오 오빠가
아플까 봐
허벅지에 붙인
파스를
못 떼겠대.

루미,

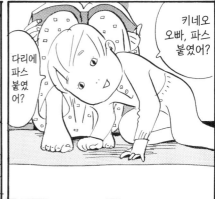

다리에
파스
붙였
어?

키네오
오빠, 파스
붙였어?

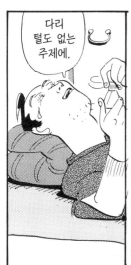

다리
털도 없는
주제에.

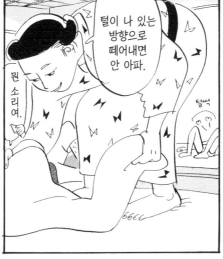

뭔
소리
여.

털이 나 있는
방향으로
떼어내면
안 아파.

털썩

안
돼.

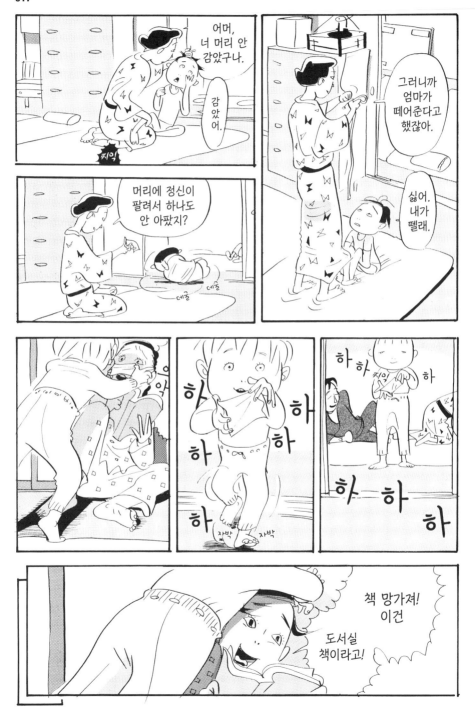

입술은 더위와 담배로 바
말라서 타는 것 같았다. 다
니엘을 찾다 못해 나중에는
눈이 아파왔다.

폭풍 직전 숨막힐 듯 무더위가 시를 무겁 짓누르고 었다.

직전의
입술은 더위와 담배로
바싹 말라서 타는 것
같았다. 다니엘
못해

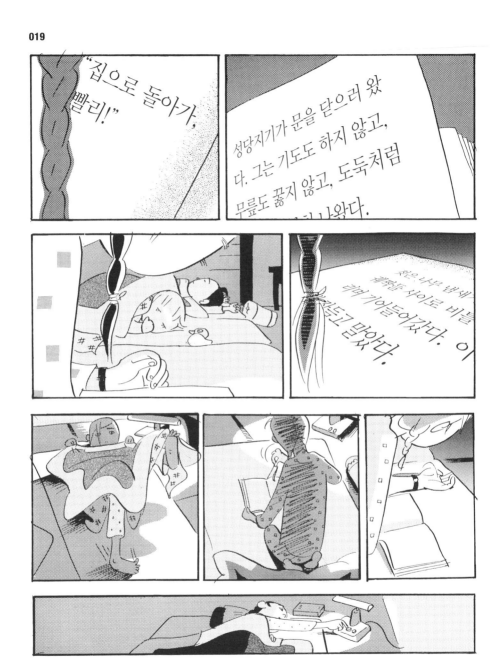

"집으로 돌아가, 빨리!"

성당지기가 문을 닫으러 왔다. 그는 기도도 하지 않고, 무릎도 꿇지 않고, 도둑처럼 ...나왔다.

땡큐.

고마워.

뿅

달그락

달그락

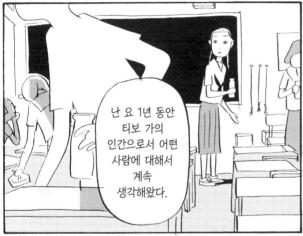

난 요 1년 동안 티보 가의 인간으로서 어떤 사람에 대해서 계속 생각해왔다.

어서 오세요. 동생과 와주셔서 기쁘네요.

제니 씨, 불렀나요? 네, 뭐든지 말씀만 하세요.

……

이라는 점점점.

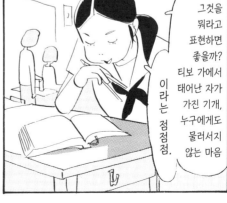

그것을 뭐라고 표현하면 좋을까? 티보 가에서 태어난 자가 가진 기개, 누구에게도 물러서지 않는 마음

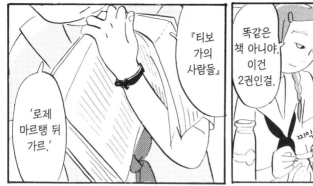

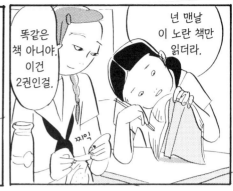

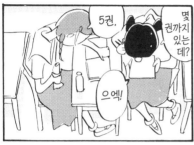

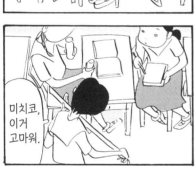

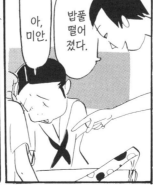

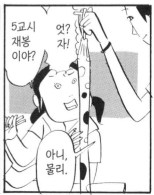

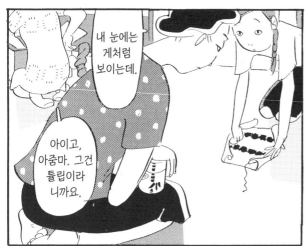

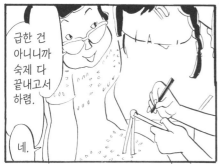

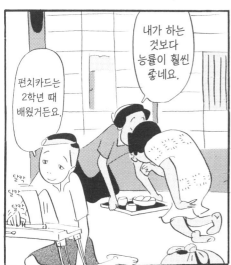

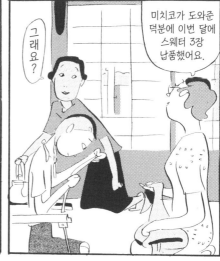

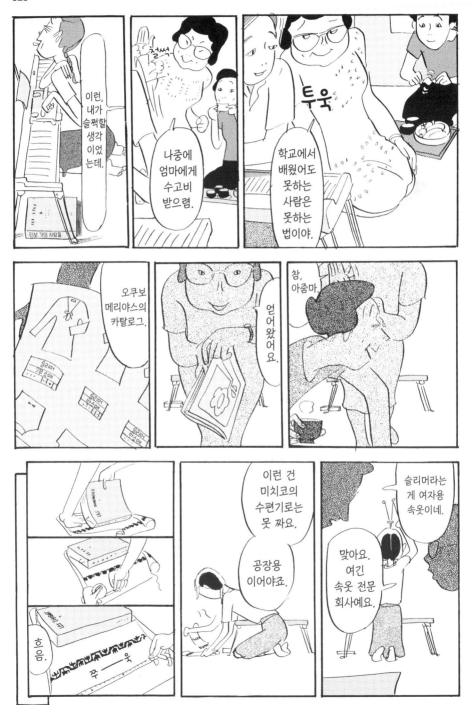

2.
통신

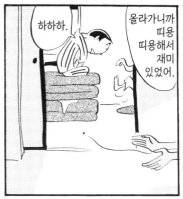

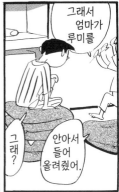

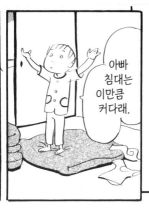

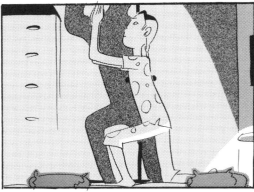

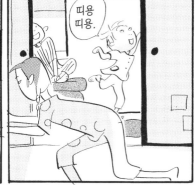

회색 헝겊
표지로 장정
된 학습
노트였다.

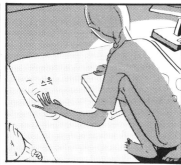

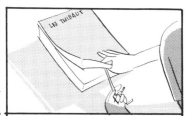

벗이여!
너는 괴로워 있니?

정신 상태는 무관심, 반응 혹은 사랑 중에 어느 것이냐? 내 생각에는 도 세 번째 상태가 아닌가 싶다.

벗이여!

교에서 선생에 ... 있다. 하지만 넌 이해할 ... ? 난 그것을 부끄럽다고 ... 했다. 칭찬받는 걸 부끄럽 ... 고. 즉 난 무엇보다도 그들에 ... 게 심판받는 것이 부끄럽다.

너를 괴롭히는 ... 대체 뭐냔 말이다. ...로부터

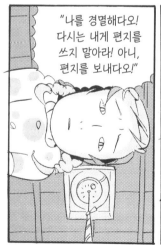

"나를 경멸해다오! 다시는 내게 편지를 쓰지 말아라! 아니, 편지를 보내다오!"

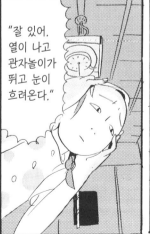

"잘 있어. 열이 나고 관자놀이가 뛰고 눈이 흐려온다."

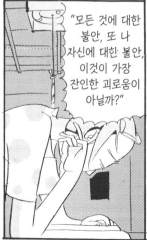

"모든 것에 대한 불안, 또 나 자신에 대한 불안, 이것이 가장 잔인한 괴로움이 아닐까?"

영원히 너의 것인 〈J.〉

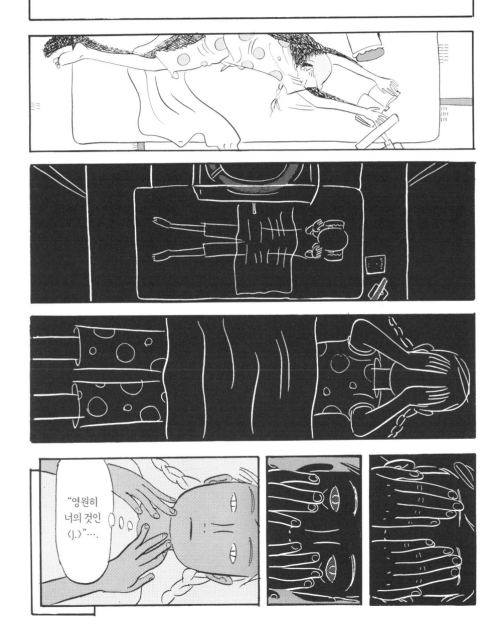

"영원히 너의 것인 〈J.〉"···.

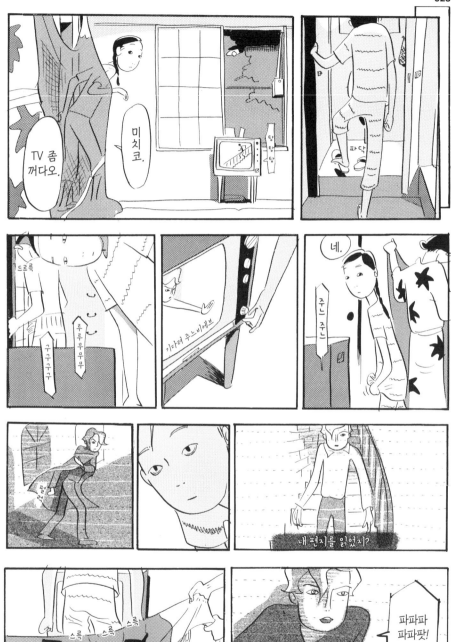

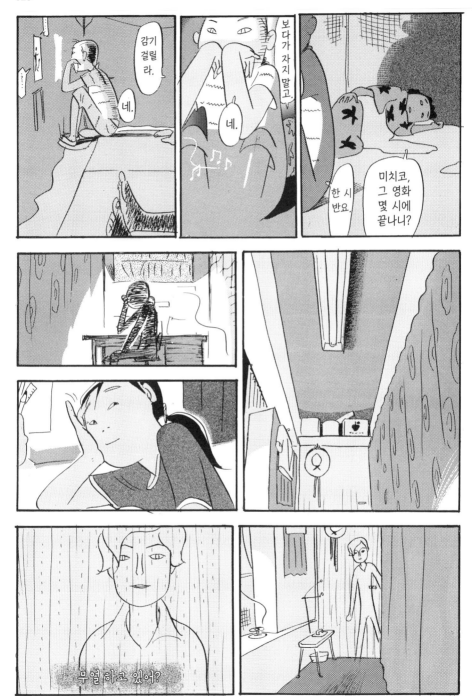

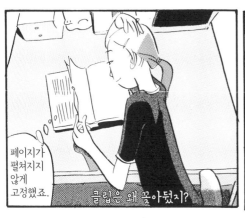

페이지가 펼쳐지지 않게 고정했죠.

글럽은 왜 꼭아뒀지?

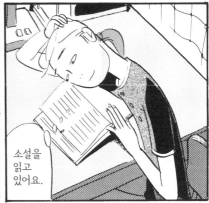

소설을 읽고 있어요.

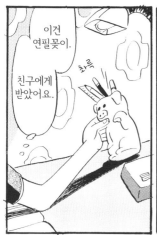

이건 연필꽂이.

친구에게 받았어요.

차르륵

이건 전기 스탠드.

당신들 시대에는 아직 없는 물건이죠.

이 책은 목차를 읽으면 뒷내용을 알 수 있거든요.

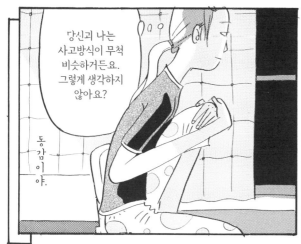

당신과 나는 사고방식이 무척 비슷하거든요. 그렇게 생각하지 않아요?

동감이야.

자크, 난 오래전부터 당신과 친구가 될 수 있으리라 믿었어요.

자르고.

통

흰 나무 울타리가 쳐진
중앙에는 회양목을 둘
근 연못이 하나
채소는 마일락이 흐드러지

감자를

숲에 인접한 옛 매종의 영지는
정복고 시대의 은행가 라피트의
손으로 매입된 것으로 수령이 이
백 년을 헤아리는 보리수 가로기
격도 없이, 거의 녹음에 가려
일군의 조그만 소유지 사이
하게 뚫고 지나가고 있었다

물은
버리
고.

채
썰
고.

쪼
르
륵

썩뚝

좀 더.

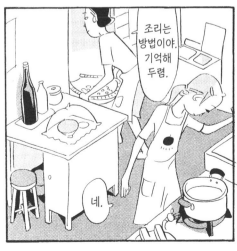

조리는
방법이야.
기억해
두렴.

네.

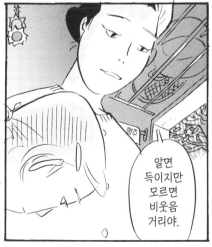

알면
득이지만
모르면
비웃음
거리야.

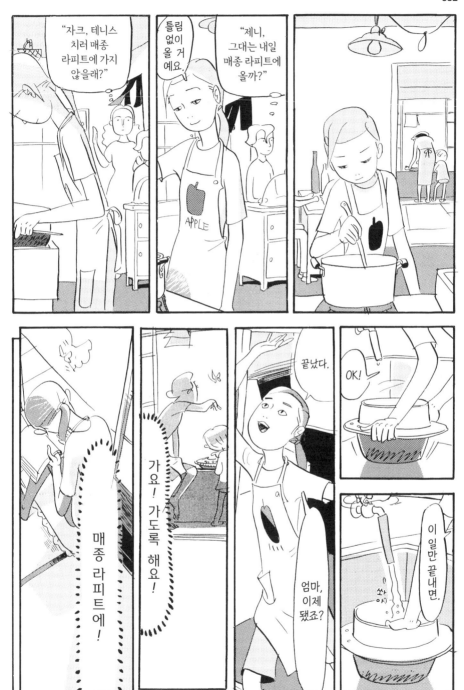

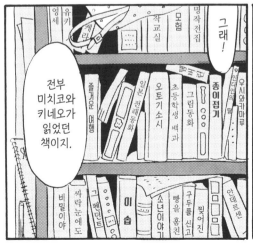

다음.

"아기 다람쥐 모코"

"숲 속에 다람쥐 가족이 살았습니다."

어때?

삼촌이 한 권 읽어줄까?

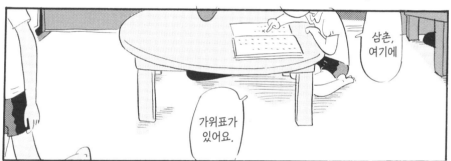

삼촌, 여기에

가위표가 있어요.

책을 만든 사람이 틀렸기 때문에

삼촌이 고쳐둔 거야.

좌아악

그건 삼촌이 쓴 거란다.

아냐.

좌아악

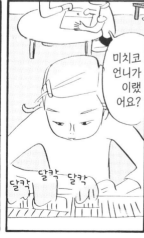

미치코 언니가 이랬어요?

달칵 달칵 달칵

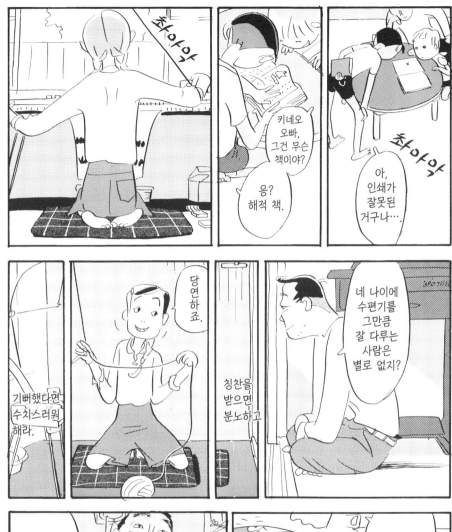

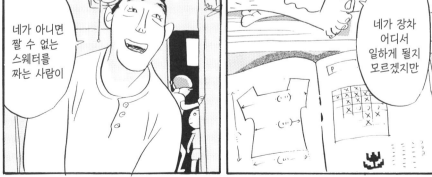

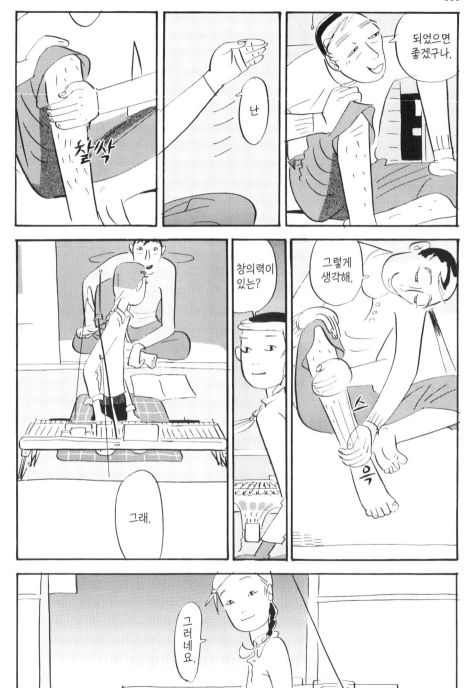

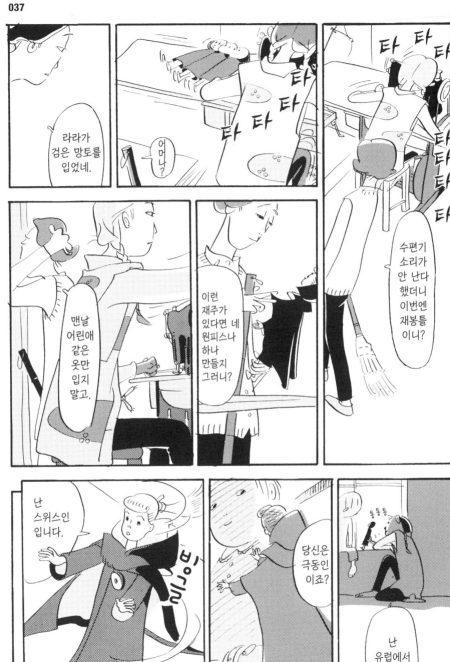

3.
집회

기뻐서 방방 뛰더니 잠들었네.

오랜만에 엄말 만났으니.

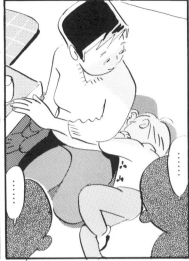

텍

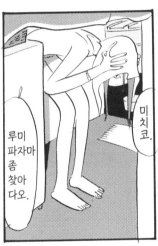

루미 파자마 좀 찾아 다오.

미치코.

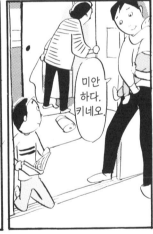

미안하다. 키네오.

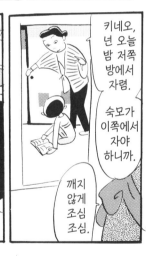

키네오, 넌 오늘 밤 저쪽 방에서 자렴.

숙모가 이쪽에서 자야 하니까.

깨지 않게 조심 조심.

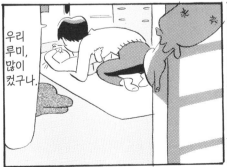

우리 루미, 많이 컸구나.

무거워라.

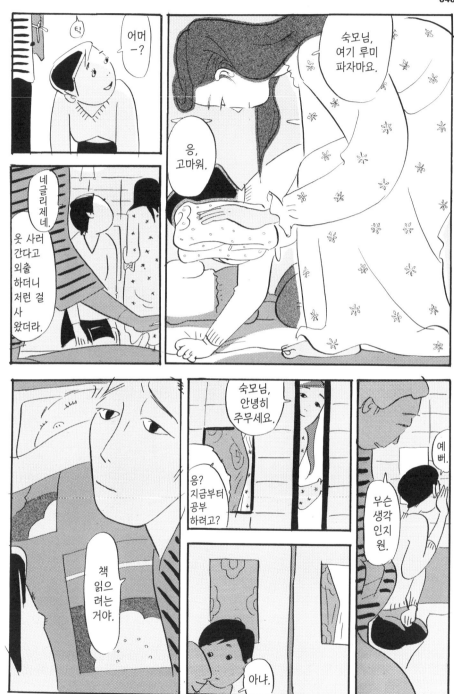

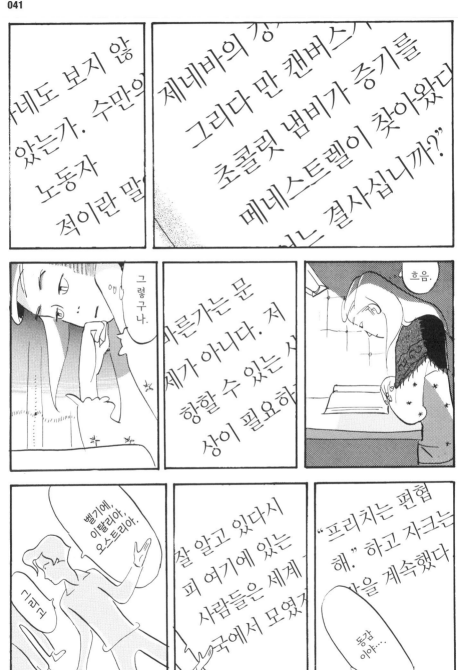

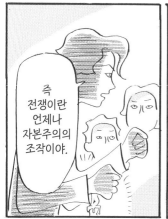

즉 전쟁이란 언제나 자본주의의 조작이야.

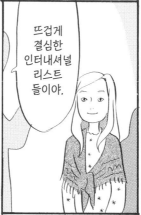

뜨겁게 결심한 인터내셔널 리스트들이야.

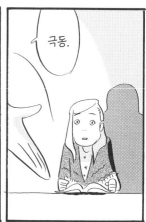

극동.

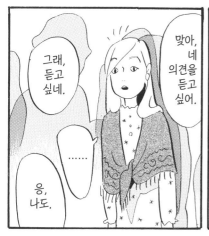

그래, 듣고 싶네.

맞아, 네 의견을 듣고 싶어.

......

응, 나도.

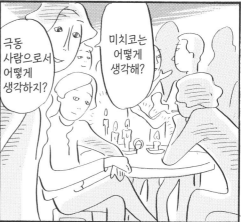

극동 사람으로서 어떻게 생각하지?

미치코는 어떻게 생각해?

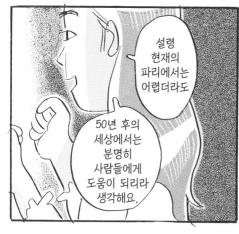

설령 현재의 파리에서는 어렵더라도

50년 후의 세상에서는 분명히 사람들에게 도움이 되리라 생각해요.

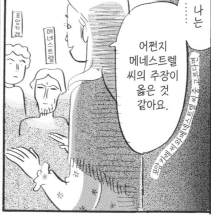

......나는

어쩐지 메네스트렐 씨의 주장이 옳은 것 같아요.

포앙카레

메네스트렐

포앙카레 씨와 메네스트렐 씨는 친구라고 들었는데

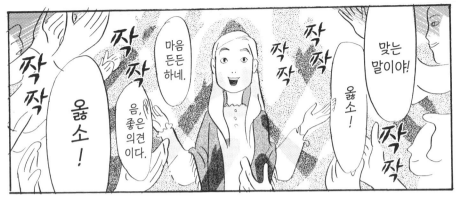

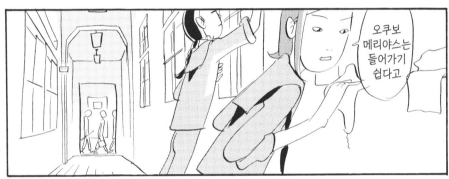

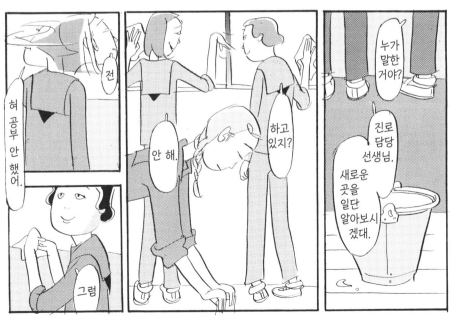

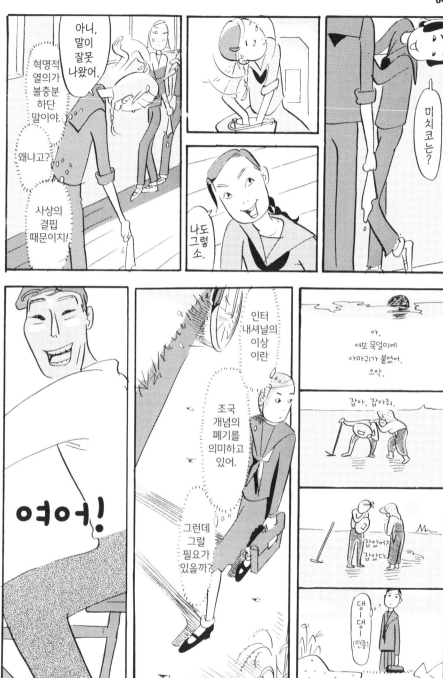

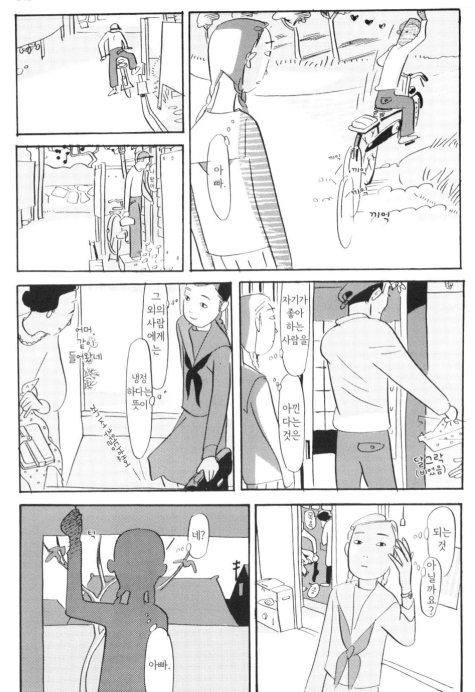

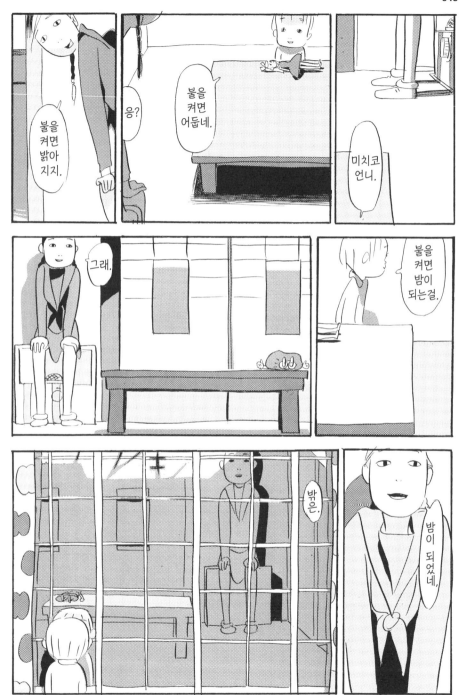

아이들은 꿈나라에 갈 시간 이다.

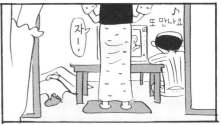

자—

또 만나요 ♪

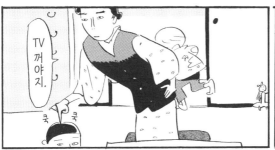

TV 꺼야지.

쿡 쿡

이 녀석, 키네오.

물컹

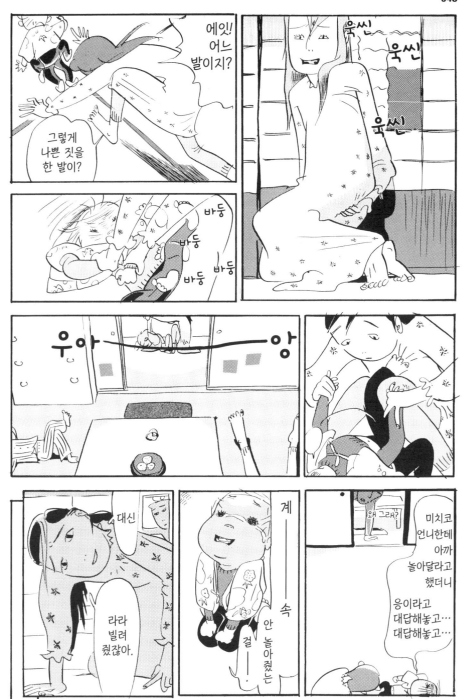

투쟁 이라는 것은 우선

철학적인 방면으로 이끌어 가야만 해!

일치 해야 해!

언제나

사상은

행동

그리고

발언권을!

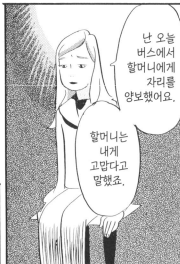

난 오늘 버스에서 할머니에게 자리를 양보했어요.

할머니는 내게 고맙다고 말했죠.

자크…

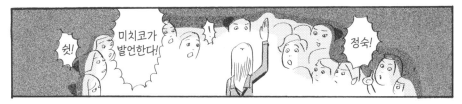

쉿!

미치코가 발언한다!

정숙!

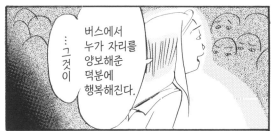

…그것이

버스에서 누가 자리를 양보해준 덕분에 행복해진다.

여러분들이 바라던 것이었습니까?

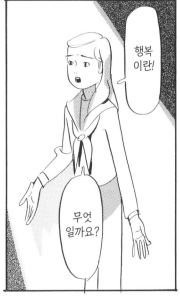

행복이란!

무엇일까요?

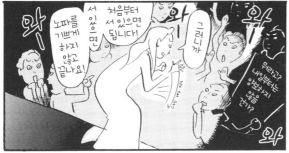
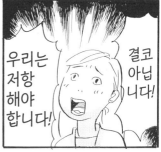
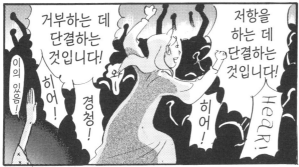
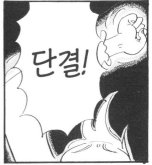
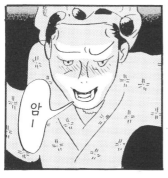

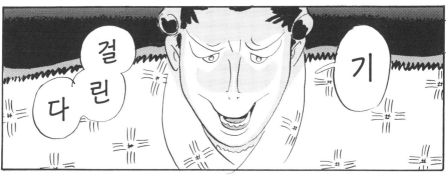

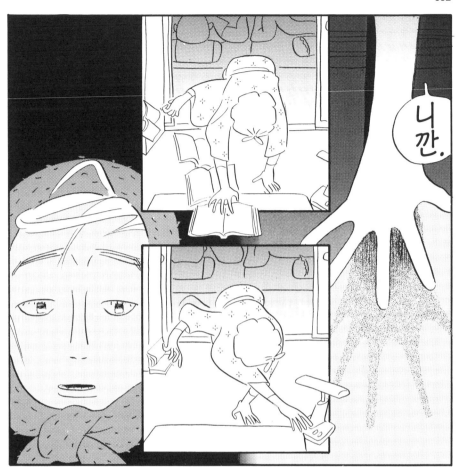

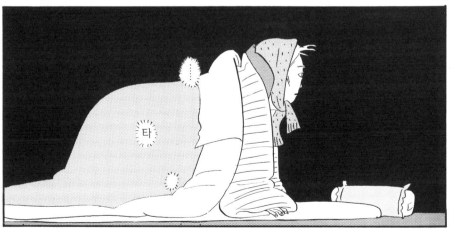

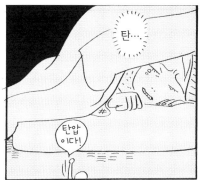

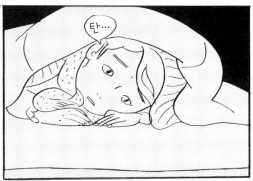

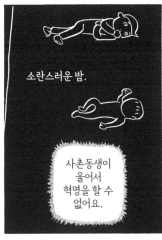

소란스러운 밤.

사촌동생이 울어서 혁명을 할 수 없어요.

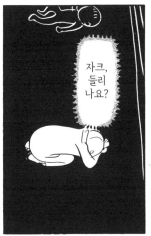

자크, 들리나요?

극동은 고전하고 있습니다.

소란스러운 밤.

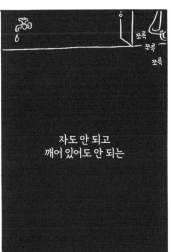

자도 안 되고 깨어 있어도 안 되는

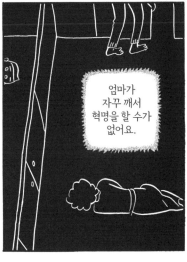

엄마가 자꾸 깨서 혁명을 할 수가 없어요.

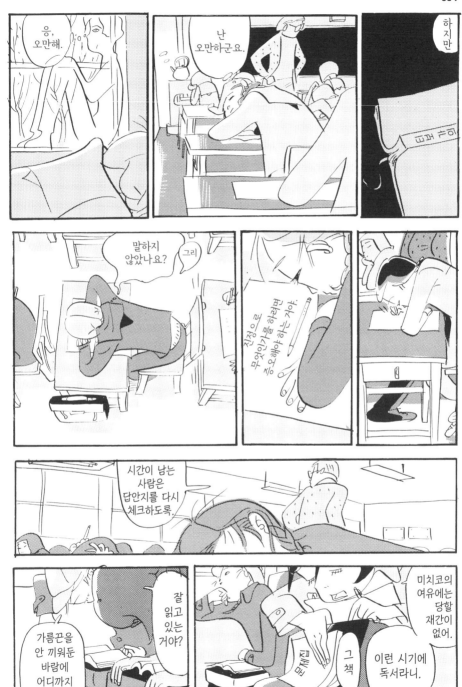

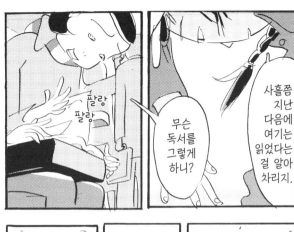

팔랑
팔랑

무슨 독서를 그렇게 하니?

사흘쯤 지난 다음에 여기는 읽었다는 걸 알아차리지.

그래서 여긴 읽은 것 같다, 여긴 안 읽은 것 같다 그러면서 읽어.

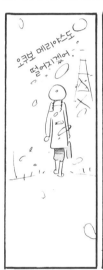

오쿠보 메리야스도 떨어지겠어.

타이 마치코 공부 좀 해라.

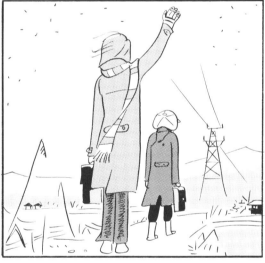

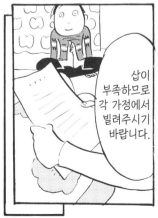

삽이 부족하므로 각 가정에서 빌려주시기 바랍니다.

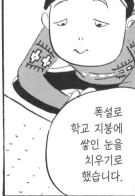

폭설로 학교 지붕에 쌓인 눈을 치우기로 했습니다.

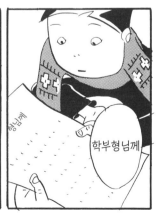

형님께

학부형님께

4.
행진

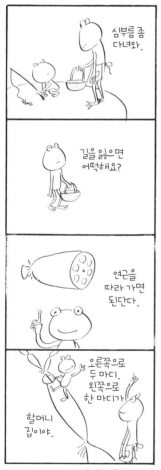

키네오의 네는 뿌리 근(根) 자.

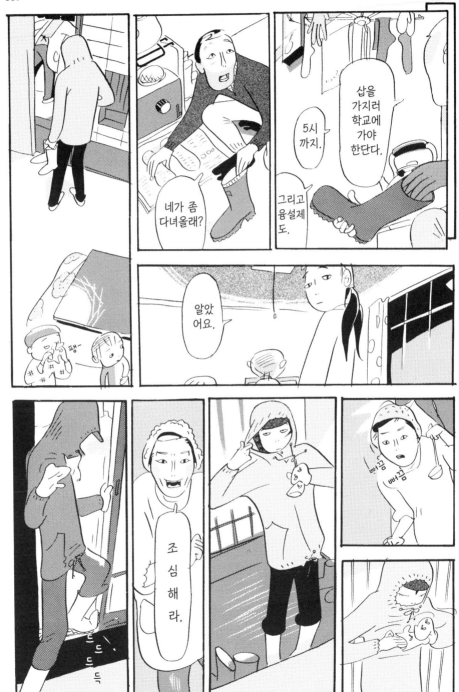

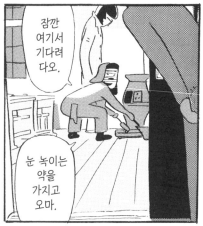

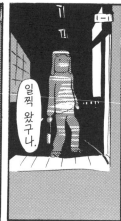

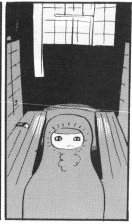

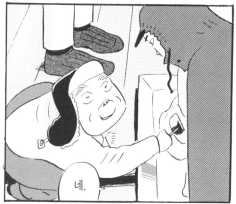

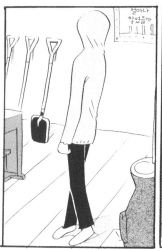

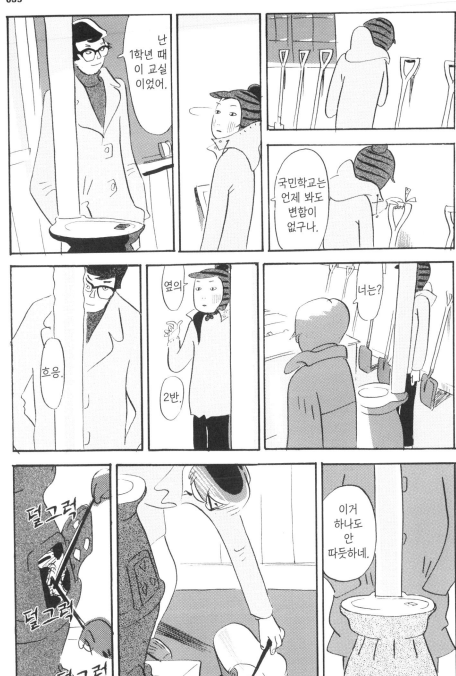

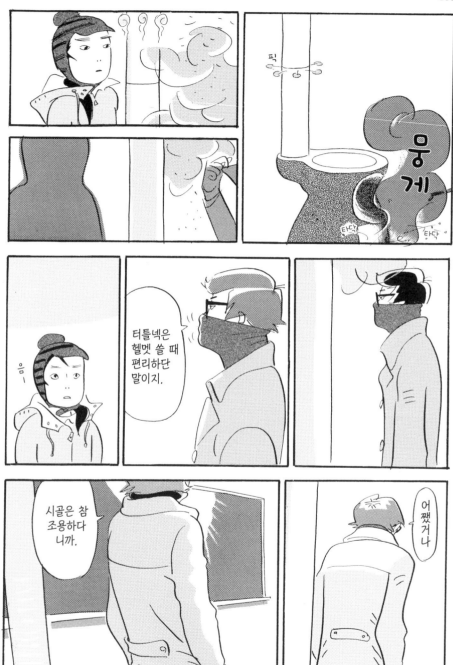

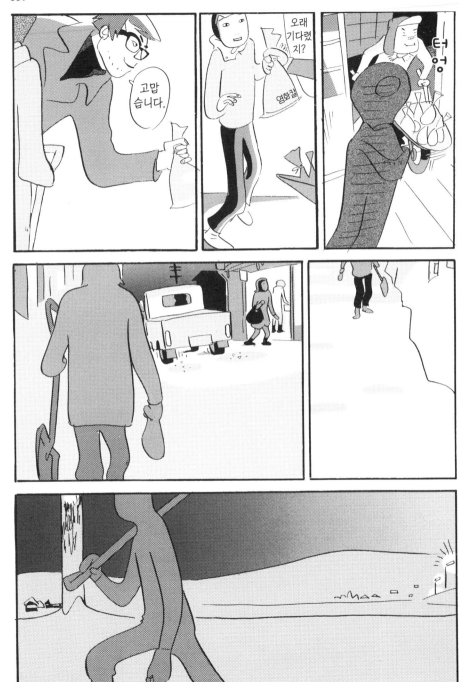

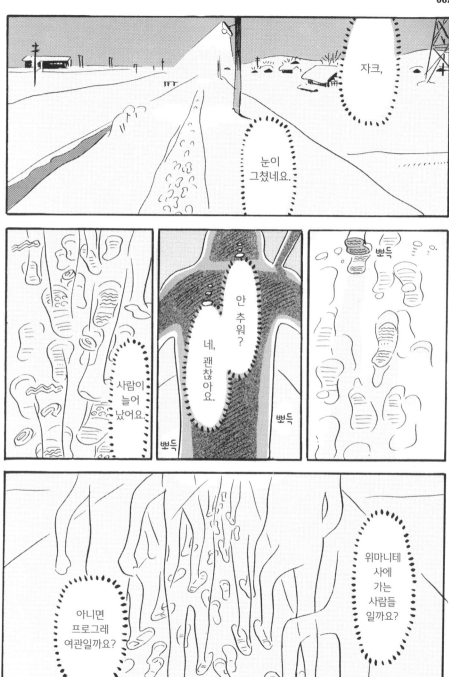

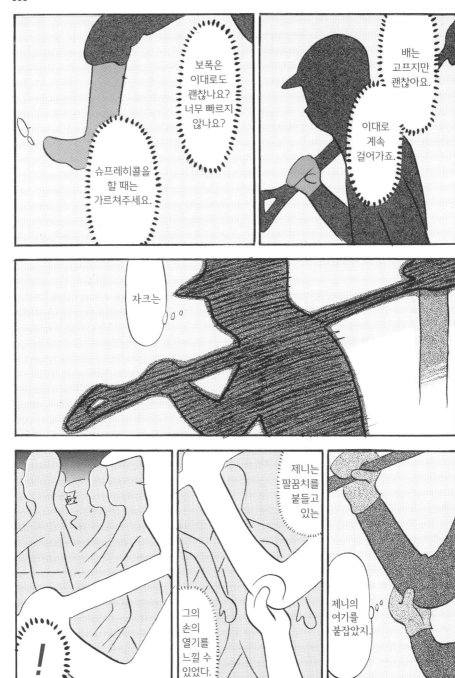

※슈프레히콜(Sprechchor) : 시 낭송이나 무용 따위를 조화시킨 합창극. 또는 무대에서 많은 사람들이 하나의 대사를 낭송하는 무대의 표현 형식. 고대 그리스극의 합창을 본뜬 것으로 슬로건 따위를 호소하는 데 효과적이다. 제1차 세계 대전 후 독일에서 사회주의 운동과 결부되어서 발생했으나, 나중에는 나치스가 이를 선전 방식의 하나로 이용하였다.

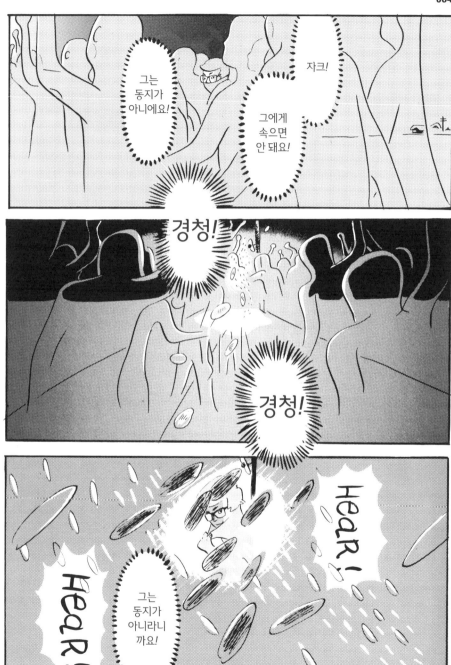

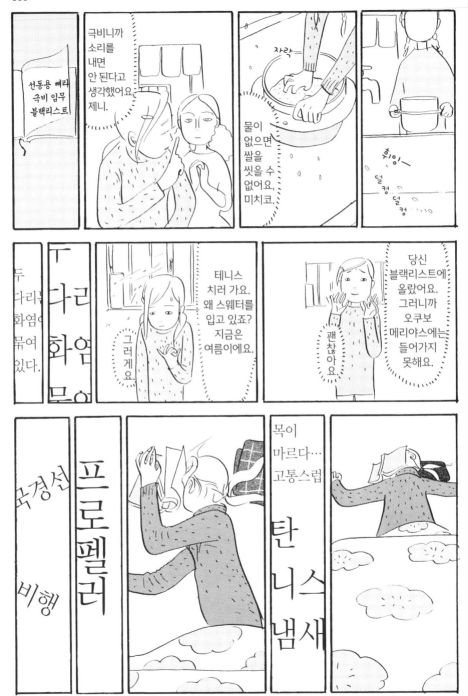

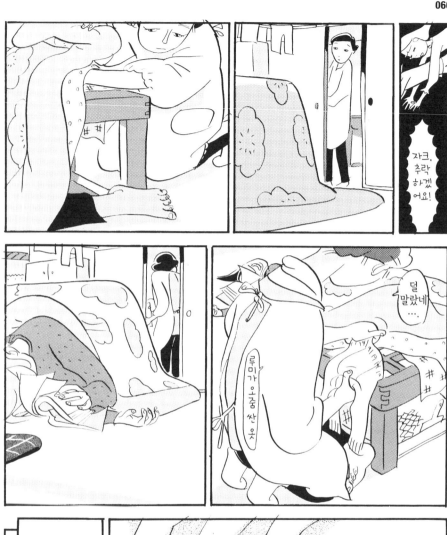

5.
귀국

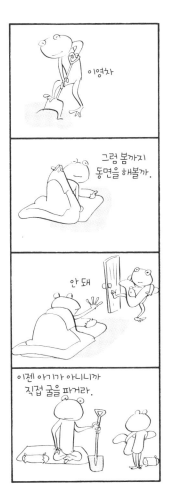

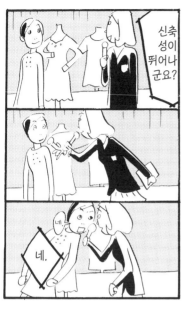

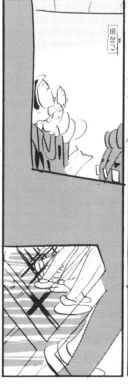

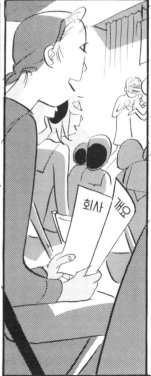

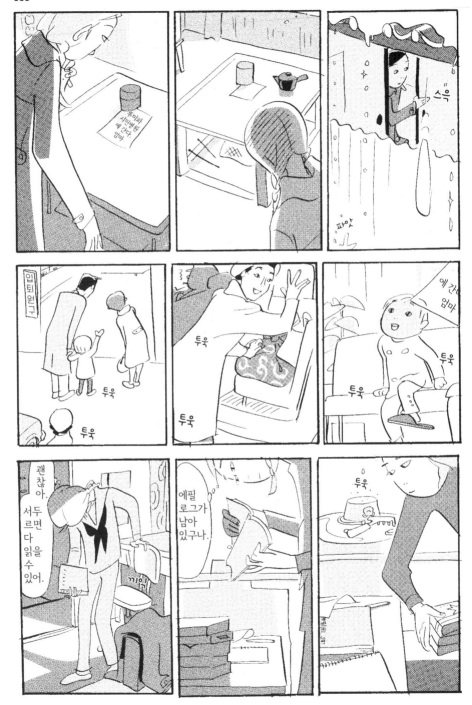

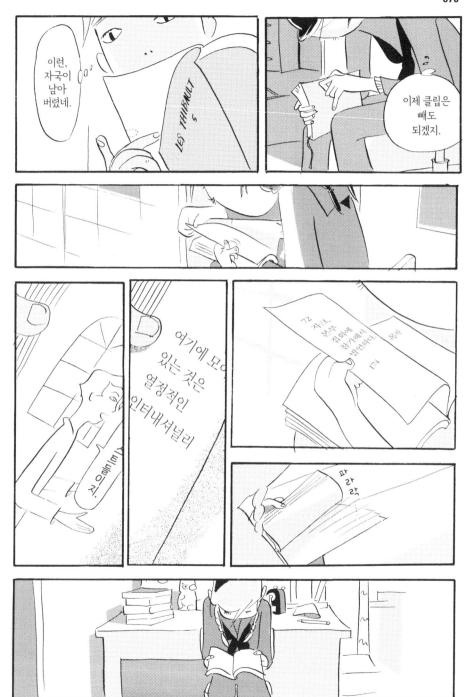

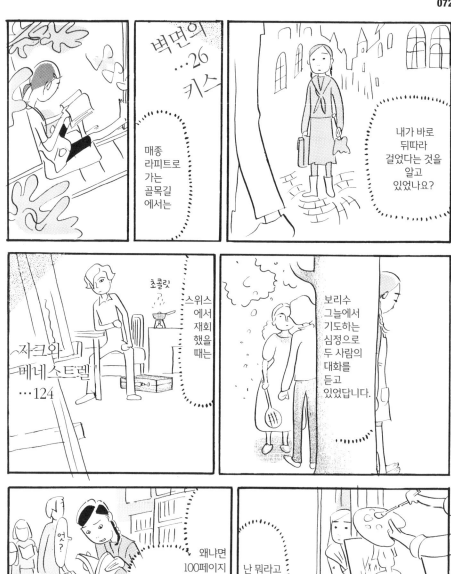

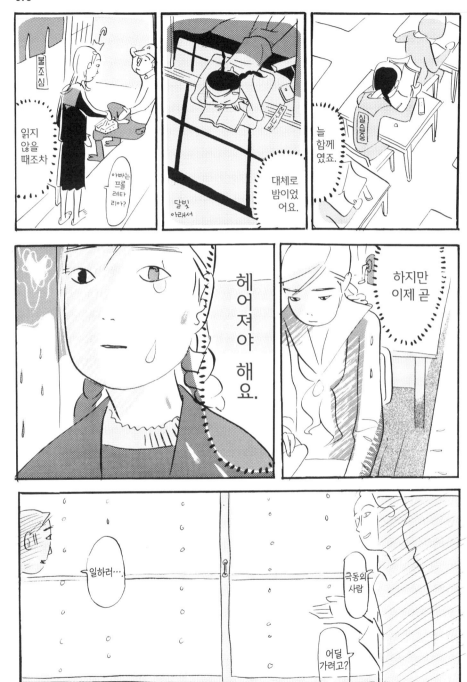

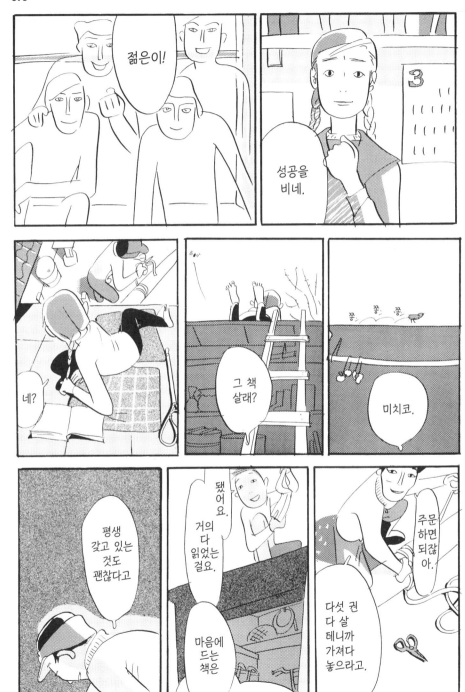

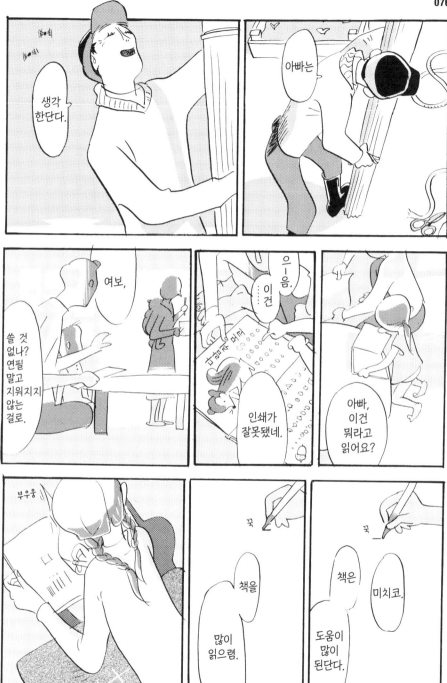

956년 9월 5일 조판

966년 5월 10일 38판

발행

도쿄

대체

출판 하쿠스이사

리보 가의 사람들

(전 5권) 제5권

역자 야마노우치

부우우웅

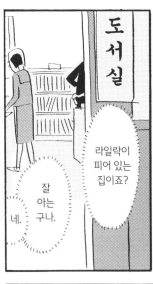

도서실

라일락이 피어 있는 집이죠?

잘 아는 구나.

네.

탁

탁

알아요.

형이 없으면 매종 라피트로.

전언을 남겨놓으면 연락이.

파리에서 나를 찾으려면 위니베르시테 가에 형이 있어.

3월 1일

언제라도 들러줘.

매종 라피트에.

끝(1999년)

이 작품은 1969년 하쿠스이샤(白水社)에서 발행한 『티보 가의 사람들』(로제 마르탱 뒤 가르 저, 야마노우치 요시오 역)이라는 번역서를 소재로 삼았습니다. 만화 속에는 번역서에서 발췌한 부분이 많습니다. 주인공의 생각이나 행동이 주제이기 때문에, 거기에 관련되었다고 생각한 부분을 중심으로 발췌했습니다. 최대한 번역서의 내용을 침해하지 않도록 노력했으나 원저자나 역자가 의도했던 것과는 어긋났을 가능성이 있습니다. 만약 그런 부분이 있다면 전부 제 책임입니다. 양해해주시기 바랍니다. 또한 넓은 마음으로 인용을 허가해주신 하쿠스이샤와 야마노우치 요시오 선생님의 유족들께 감사를 드립니다.
— 타카노 후미코(주식회사 프랑스저작권사무소 제공)

이 사람 누구?

예수님.

이 사람 누구?

마리아님.

이 사람 누구?

으음, 그 사람은 제자야.

이 사람은?

그 사람도 제자란다.

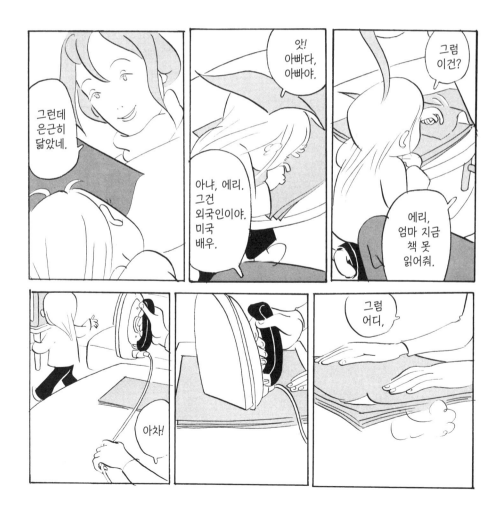

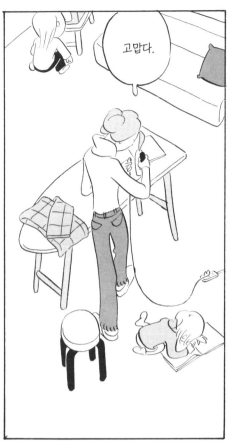

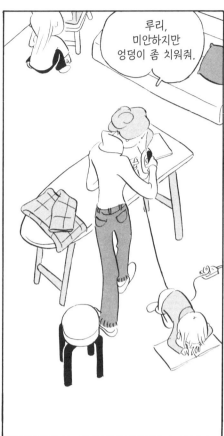

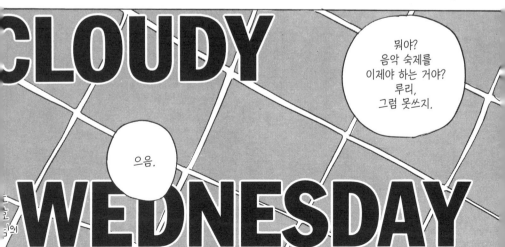

그 다리 스톱!

전나무 꼭대기가 벗겨졌네.

어휴, 엄마가 아무리 청소를 해도 끝이 안 나잖아.

자, 낙엽은 이쪽이야.

내년에는 새로 사야겠다.

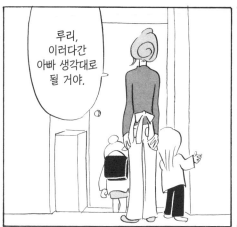

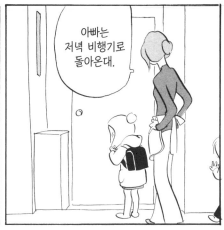

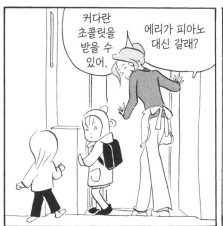

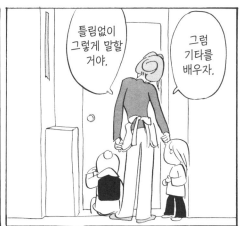

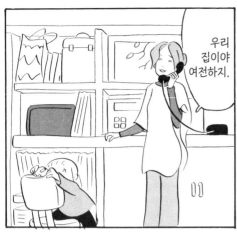

우리 집이야 여전하지.

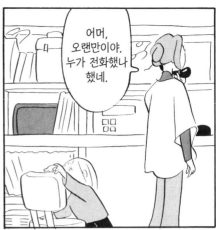

어머, 오랜만이야. 누가 전화했나 했네.

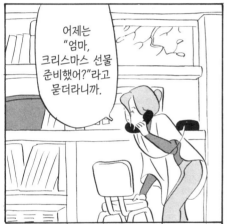

어제는 "엄마, 크리스마스 선물 준비했어?"라고 묻더라니까.

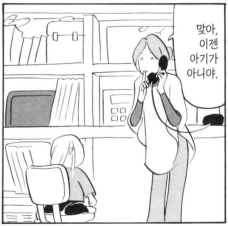

맞아, 이젠 아기가 아니야.

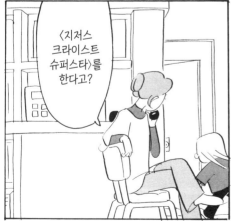

〈지저스 크라이스트 슈퍼스타〉를 한다고?

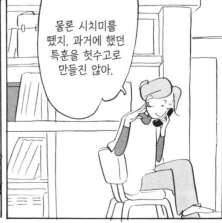

물론 시치미를 뗐지. 과거에 했던 특훈을 헛수고로 만들진 않아.

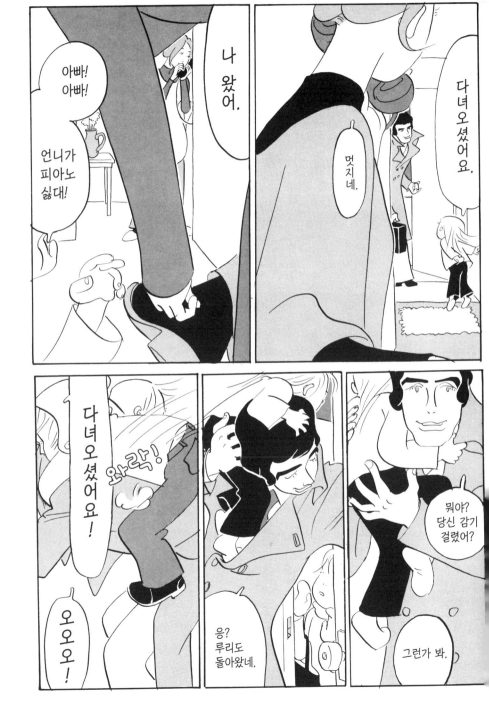

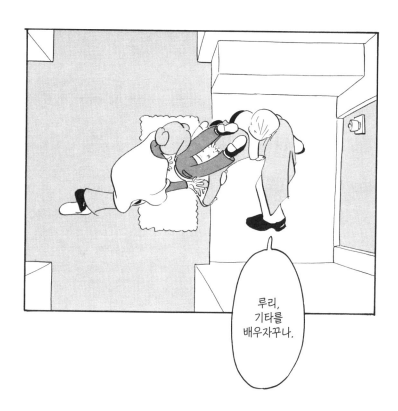

이 작품은 이스트프레스에서 발행하는 잡지 「COMIC CUE」에서 1996년, 다른 작가의 만화를 리메이크
한다는 기획에 참가해서 그린 것입니다. 토노 사호 선생님의 작품 중에 같은 제목의 만화가 있습니다
(1997년 매거진하우스 발행 「트윙클」에 수록). 이번에 토노 선생님의 호의로 수록하게 되었습니다.
 － 타카노 후미코

마요네즈

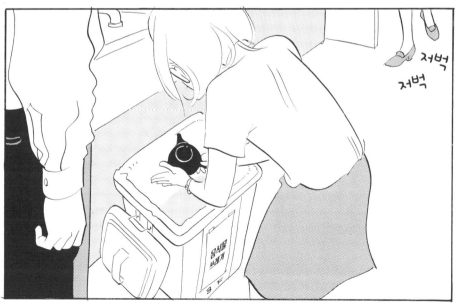

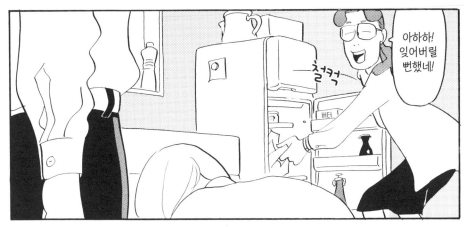

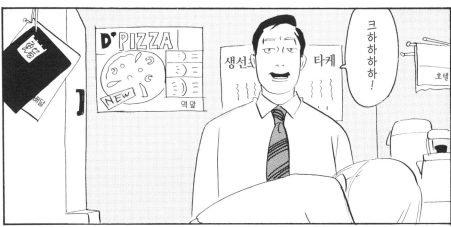

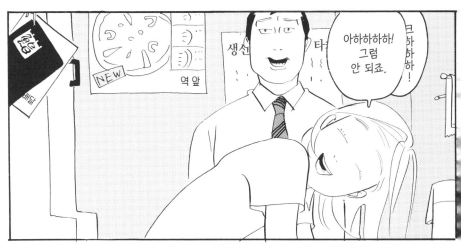

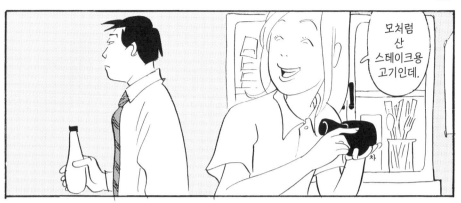

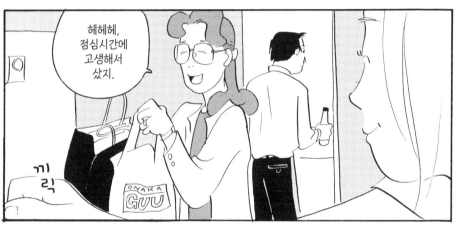

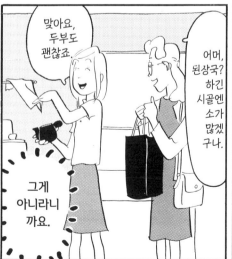

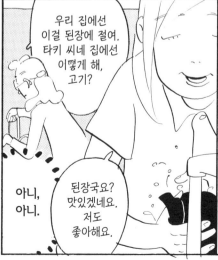

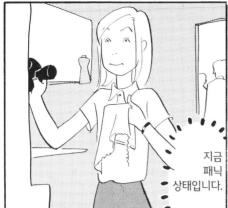

지금
패닉
상태입니다.

타키
씨는

그런 말을
들어본 적이
없거든요.

모도도 호 밥호

무슨 소린지 이해가
안 돼서 방긋방긋
웃기만 했잖아.

바보 같아.
명확하게
말해주면
나도 나름대로
대답했을
것 아냐.

기분
상하지 않게
적당히.

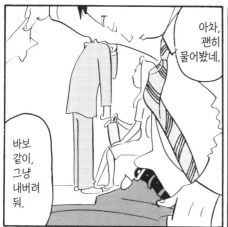

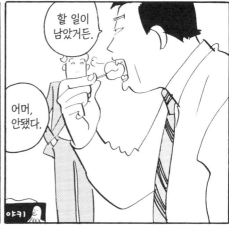

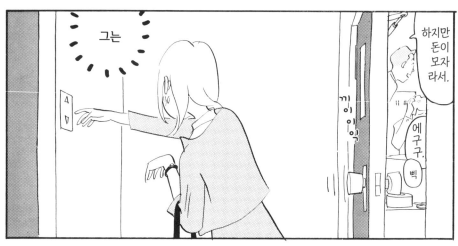

그는

하지만 돈이 모자라서.

에구구.

삑

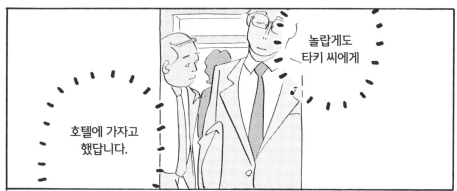

놀랍게도 타키 씨에게

호텔에 가자고 했답니다.

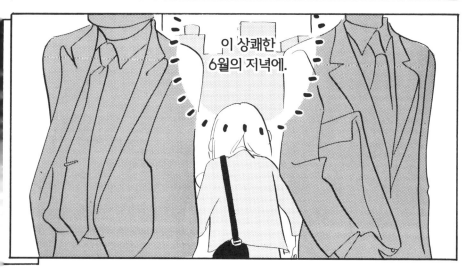

이 상쾌한 6월의 지녁에.

나에겐 훨씬 중요한 일이 있는걸.

여차하면 그만두지 뭐, 저런 막장 회사.

그래, 이제 그만 생각하자.

2

오늘 벚꽃이 피었습니다.

시와야마 요리오 선생

그렇죠, 선생님?

이해하셨나요? 그럼 다 함께 다시 한 번 해봅시다.

달칵

3

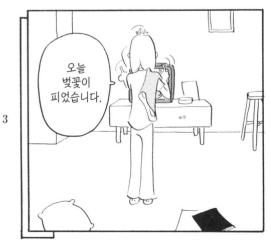

오늘 벚꽃이 피었습니다.

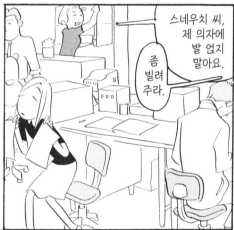

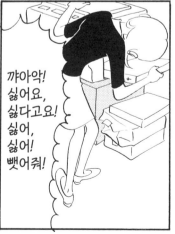

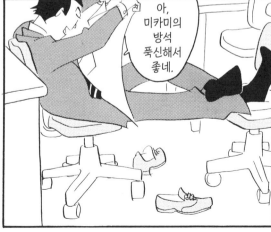

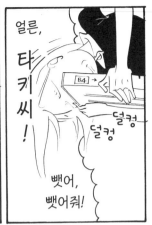

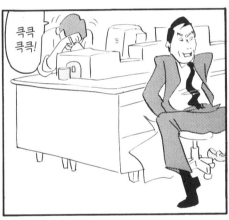

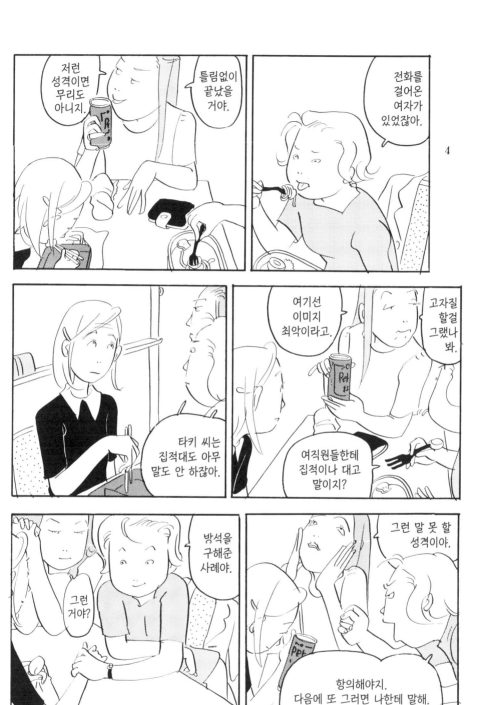

말 못하겠다.

뒤집어야지.

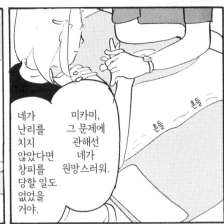

네가 난리를 치지 않았다면 창피를 당할 일도 없었을 거야.

미카미, 그 문제에 관해선 네가 원망스러워.

흔들

흔들

흰 개가 걸어갑니다.

시와야마 요리오 선생

그보다 더한 일이 있었다고.

흰 개가 걸어갑니다.

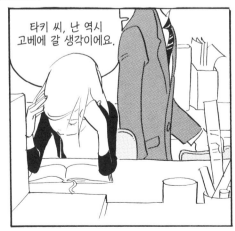

타키 씨, 난 역시 고베에 갈 생각이에요.

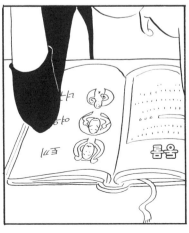

5

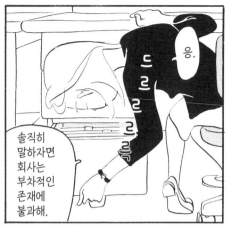

응.

솔직히
말하자면
회사는
부차적인
존재에
불과해.

돈을
모은 것도
그러기
위해서예요.

전부터
느낀
건데요,

스네우치 씨는
반성해야 한다고요.
안 그래요?

그렇지.

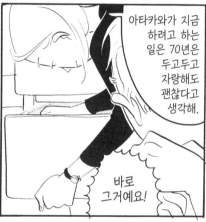

아타카와가 지금
하려고 하는
일은 70년은
두고두고
자랑해도
괜찮다고
생각해.

바로
그거예요!

타키 씨는
관대하네요.

천만에.

하지만
그도
불쌍한
사람
이라고
생각해.

나 퇴근할 때 가방 말고 뭔가 들고 있지 않았어?

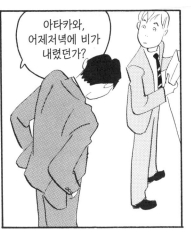

아타카와, 어제저녁에 비가 내렸던가?

6

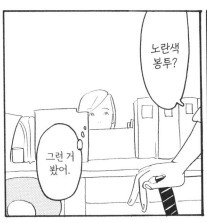

노란색 봉투?

그런 거 봤어.

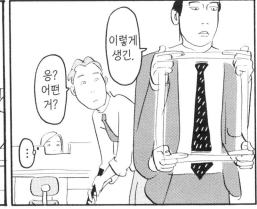

응? 어떤 거?

이렇게 생긴.

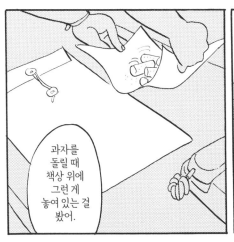

과자를 돌릴 때 책상 위에 그런 게 놓여 있는 걸 봤어.

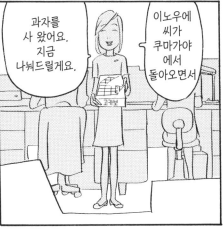

과자를 사 왔어요. 지금 나눠드릴게요.

이노우에 씨가 쿠마가야 에서 돌아오면서

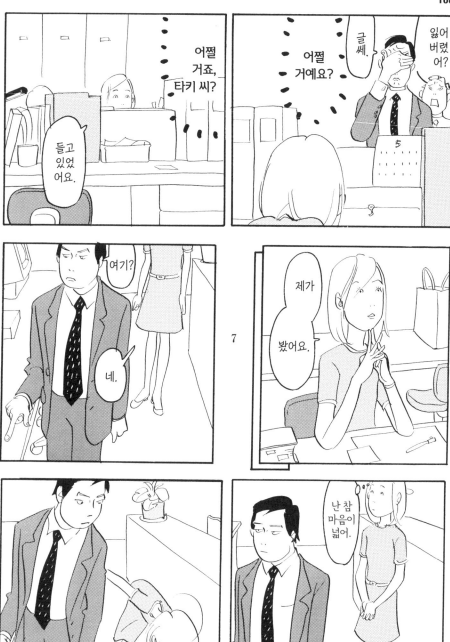

전차
인가?

쓰레기가…

창피하지
않나?

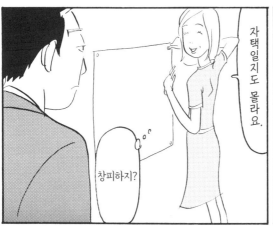

자택일지도 몰라요.

창피하지?

혹은

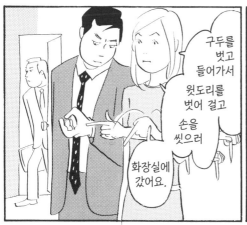

구두를
벗고
들어가서

윗도리를
벗어 걸고

손을
씻으러

화장실에
갔어요.

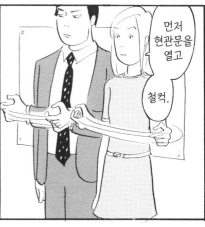

먼저
현관문을
열고

철컥.

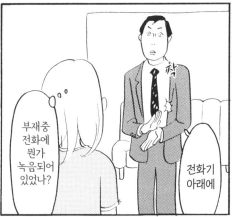

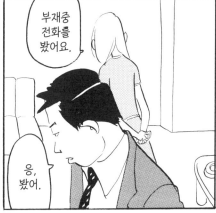

또야.

8

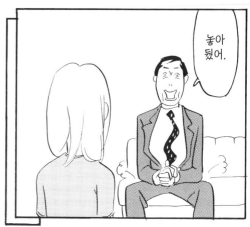

놓아 뒀어.

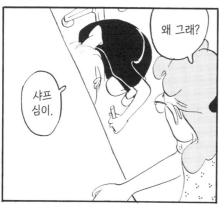

왜 그래?

샤프 심이.

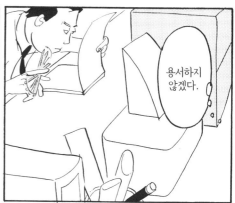

용서하지 않겠다.

과자 조각.

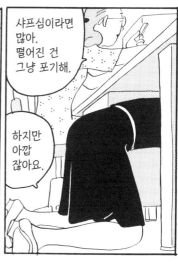

샤프심이라면 많아. 떨어진 건 그냥 포기해.

하지만 아깝 잖아요.

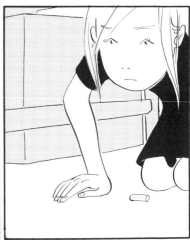

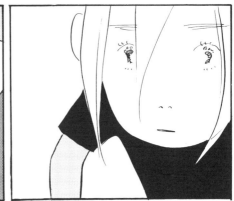

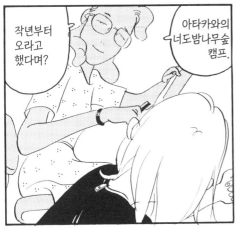

타키 씨, 그거!

그렇게 소극적 이면 노처녀가 된다고.

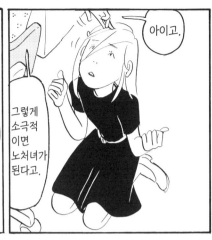

아이고.

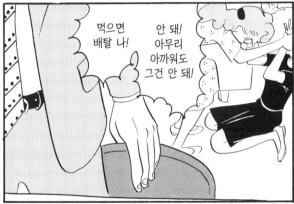

먹으면 배탈 나!

안 돼! 아무리 아까워도 그건 안 돼!

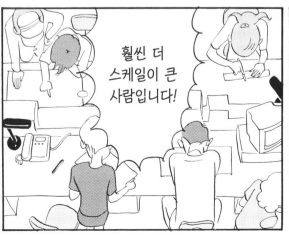

훨씬 더 스케일이 큰 사람입니다!

타키 씨는!

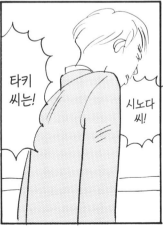

시노다 씨!

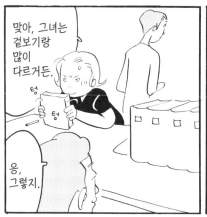

맞아, 그녀는 겉보기랑 많이 다르거든.

텅 텅

응, 그렇지.

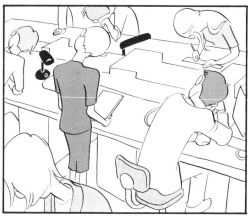

모르는 사람이 많지만

미… 미안. 타키 씨가 너무 귀여워서 그래.

확실히.

우리가 잘 모를 뿐이지.

응.

하긴 아타카와의 말이 맞을지도 몰라.

타키 씨는 기억력이 좋아.

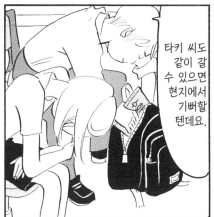
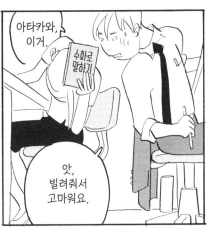
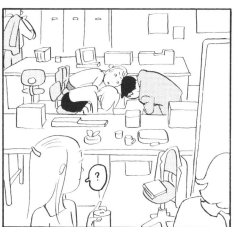
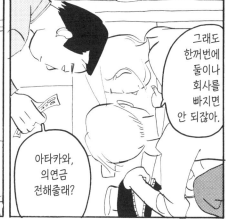

그럼 코울슬로를.

전 됐어요-. 아-.

치킨 사러 갈 건데 타키 씨도 먹을래?

출출 하네.

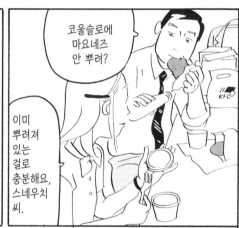

코울슬로에 마요네즈 안 뿌려?

이미 뿌려져 있는 걸로 충분해요, 스네우치 씨.

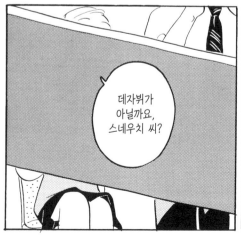

데자뷔가 아닐까요, 스네우치 씨?

전에도 같은 말을 했던가?

내가

농담을 할 줄 아는구나.

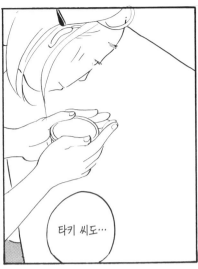

타키 씨도…

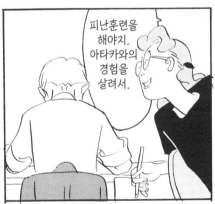

피난훈련을 해야지. 아타카와의 경험을 살려서.

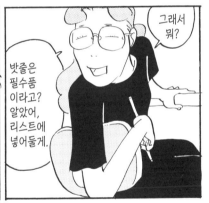

그래서 뭐?

밧줄은 필수품 이라고? 알았어, 리스트에 넣어둘게.

11

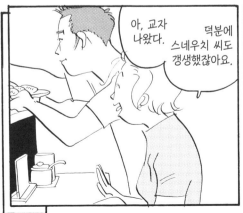

아, 교자 나왔다.

덕분에 스네우치 씨도 갱생했잖아요.

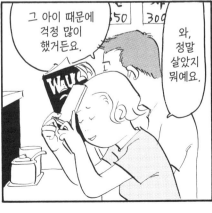

그 아이 때문에 걱정 많이 했거든요.

와, 정말 살았지 뭐예요.

50 30⁹

WU

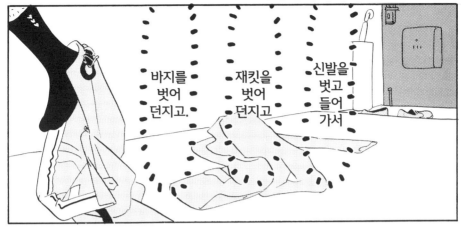

바지를
벗어
던지고.

재킷을
벗어
던지고

신발을
벗고
들어
가서

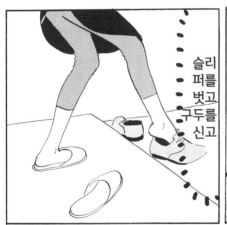

슬리
퍼를
벗고
구두를
신고

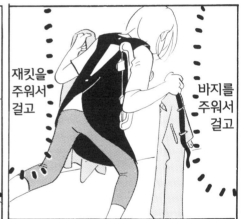

재킷을
주워서
걸고

바지를
주워서
걸고

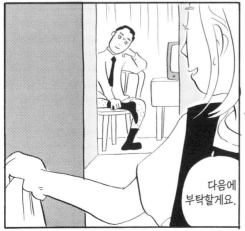

뭐야?
쓰레기라면
내가
버리러
갈게.

다음에
부탁할게요.

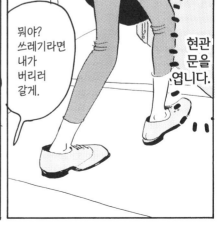

현관
문을
엽니다.

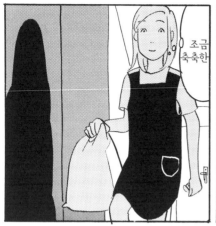

조금 축축한

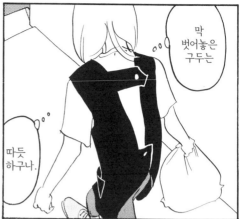

막 벗어놓은 구두는

따듯하구나.

거기 두 사람,

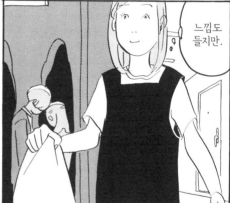

느낌도 들지만.

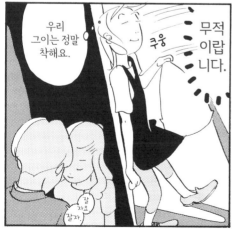

우리 그이는 정말 착해요.

쿠웅

무적 이랍 니다.

갈 자요 갈자

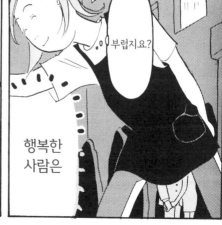

부럽지요?

행복한 사람은

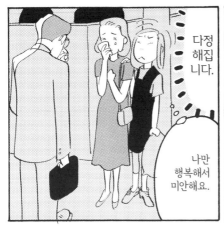

다정
해집
니다.

나만
행복해서
미안해요.

무적인
사람은

심야의
거리를
달렸습니다.

타키 씨의
마음은

이렇게
해서

안달하면
안 돼.

미카미.

타키 씨는
스네우치 씨와
결혼했답니다.

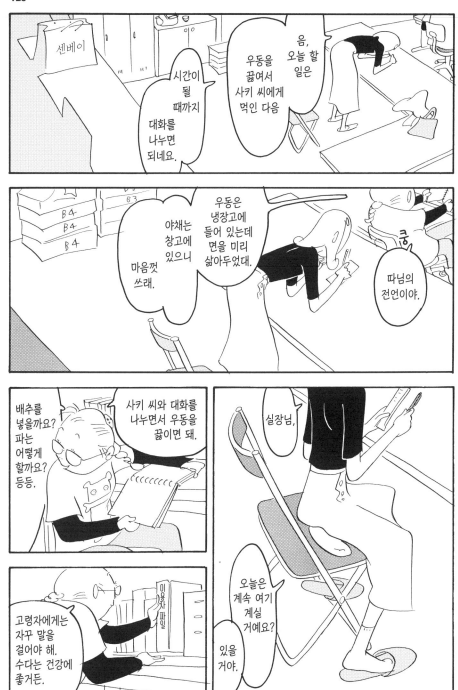

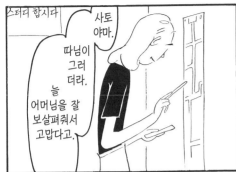

스터디 합시다

사토 야마.

따님이 그러더라.

늘 어머님을 잘 보살펴줘서 고맙다고.

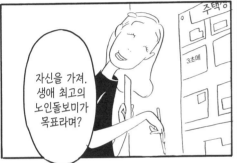

자신을 가져.

생애 최고의 노인돌보미가 목표라며?

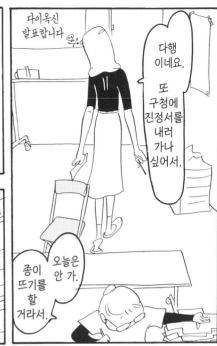

다이옥신 발표합니다

다행이네요.

또 구청에 진정서를 내러 가나 싶어서.

오늘은 안 가.

종이 뜨기를 할 거라서.

2-2-6

자, 나가야지.

11시야.

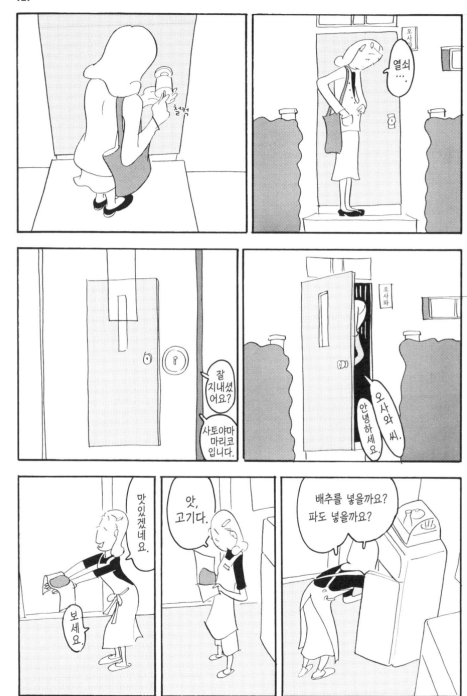

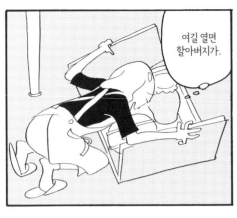

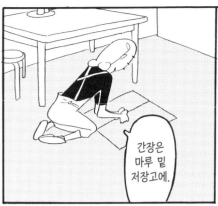

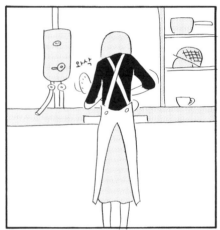

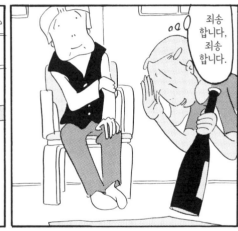

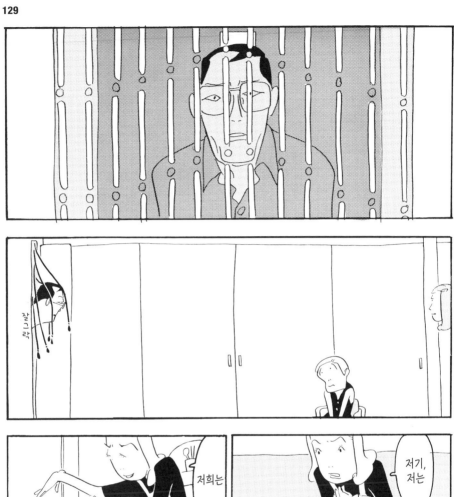

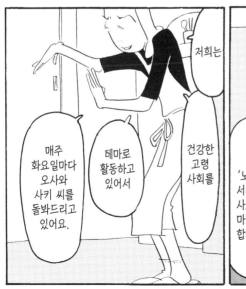

저희는

매주
화요일마다
오사와
사키 씨를
돌봐드리고
있어요.

테마로
활동하고
있어서

건강한
고령
사회를

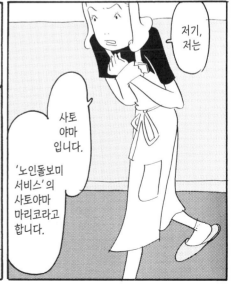

저기,
저는

사토
야마
입니다.

'노인돌보미
서비스'의
사토야마
마리코라고
합니다.

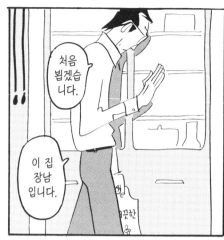

처음 뵙겠습니다.

이 집 장남입니다.

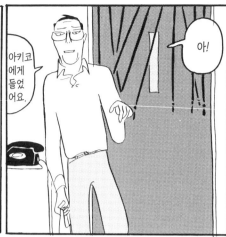

아키코에게 들었어요.

아!

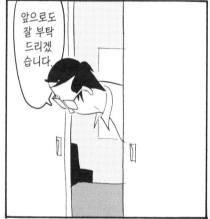

앞으로도 잘 부탁 드리겠습니다.

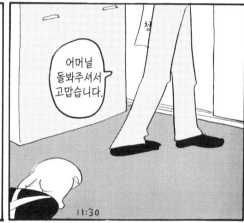

어머닐 돌봐주셔서 고맙습니다.

11:30

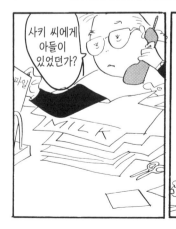

사키 씨에게 아들이 있었던가?

MILK

실장님, 사토야마인데요. 장남이라고 주장하는 인물이 집에 와 있어요.

131

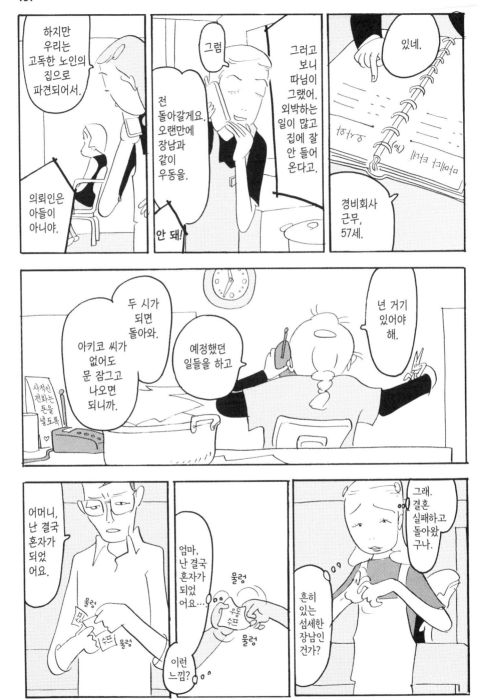

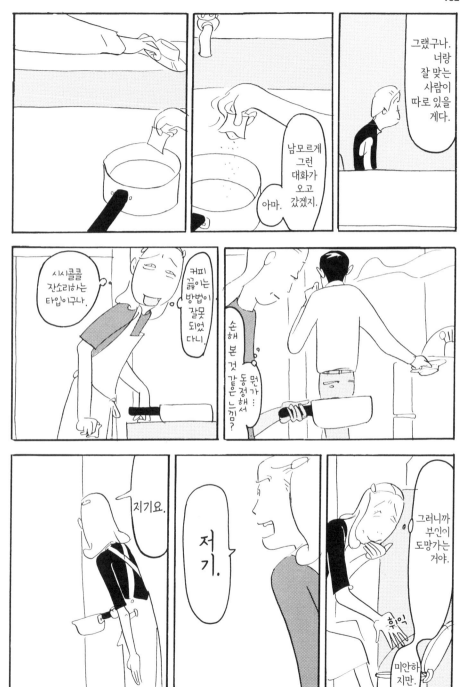

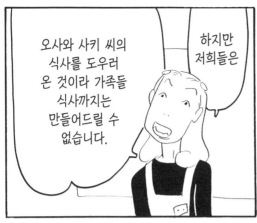

오사와 사키 씨의 식사를 도우러 온 것이라 가족들 식사까지는 만들어드릴 수 없습니다.

하지만 저희들은

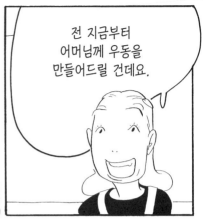

전 지금부터 어머님께 우동을 만들어드릴 건데요.

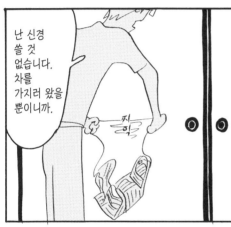

난 신경 쓸 것 없습니다. 차를 가지러 왔을 뿐이니까.

찌익

죄송하지만 규칙이니까 양해해 주세요.

따르릉

음.

눈에 띄는 건물이라고 해도 딱히.

네, 맞습니다. 2-2-6.

네?

여보세요. 오사와 입니다.

쌀집을 끼고 좌회전,

이불가게를 끼고 우회전 하세요.

언덕을 올라와서 맨 끝 집 입니다.

그럼 그대로 직진해서 꽃집을 끼고 우회전 했다가

네, 전화 바꿨습니다. 지금 어디 세요?

근처에 담뱃가게가 있어요.

그리고 술집이.

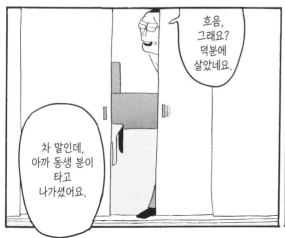

흐음, 그래요? 덕분에 살았네요.

차 말인데, 아까 동생 분이 타고 나가셨어요.

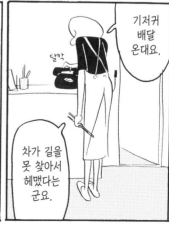

기저귀 배달 온대요.

차가 길을 못 찾아서 헤맸다는 군요.

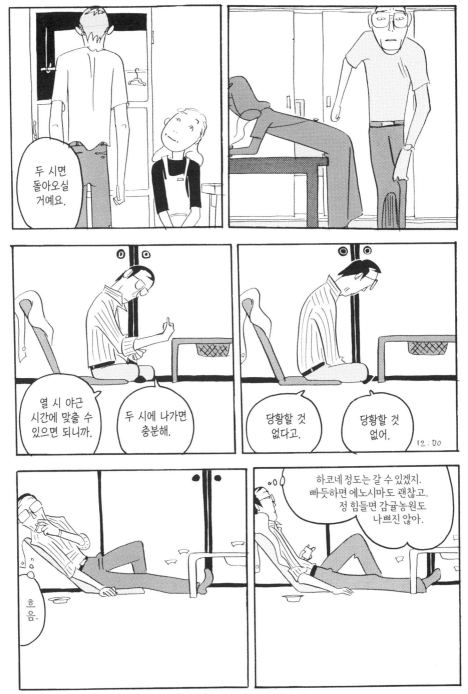

※에노시마(江之島) : 일본 가나가와 현 후지사와 시 기타세 해안에 있는 섬으로, 2개의 다리를 통해 육지와 연결되어 있다.

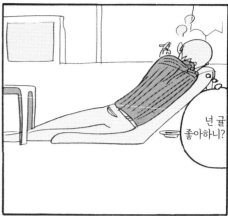

넌 귤
좋아하니?

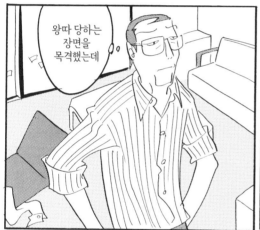

왕따 당하는
장면을
목격했는데

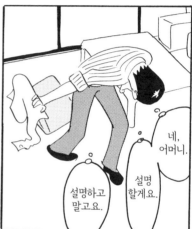

네,
어머니.

설명
할게요.

설명하고
말고요.

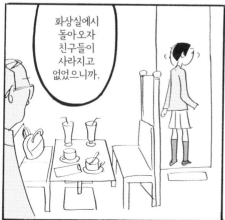

화상실에시
돌아오자
친구들이
사라지고
없었으니까.

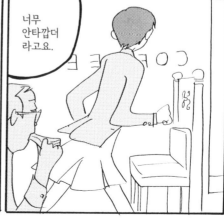

너무
안타깝더
라고요.

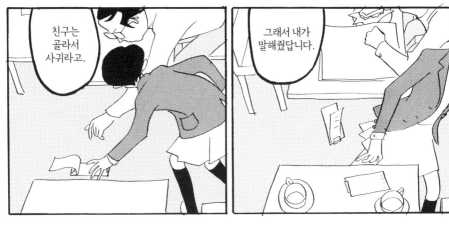

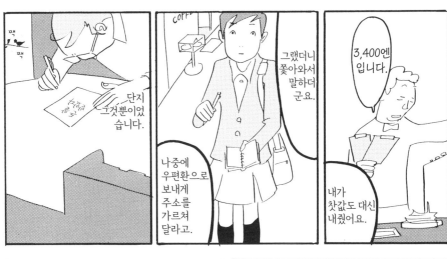

같이 읽을까요?

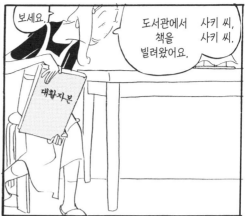

보세요.

대출지본

도서관에서 책을 빌려왔어요.

사키 씨, 사키 씨.

속의 내 가슴

어때? 드라이브라도 갈까?

지음.

타카미

준

여기에는

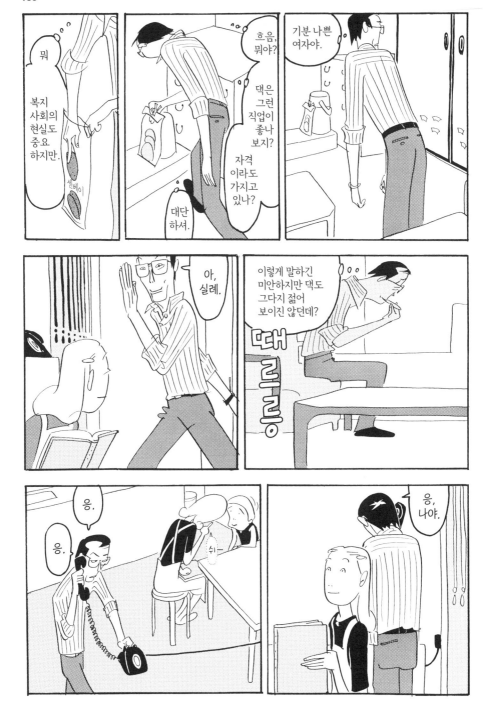

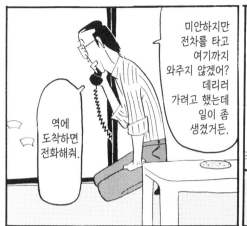

미안하지만 전차를 타고 여기까지 와주지 않겠어? 데리러 가려고 했는데 일이 좀 생겼거든.

역에 도착하면 전화해줘.

아무것도 아니야.

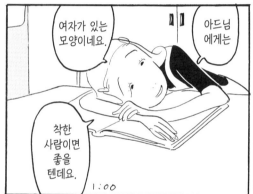

여자가 있는 모양이네요.

아드님에게는

착한 사람이면 좋을 텐데요.

1:00

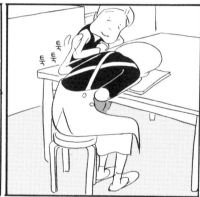

툭 툭
툭 툭

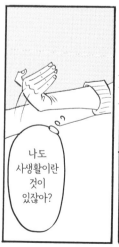

나도 사생활이란 것이 있잖아?

물론 댁들에게는 큰 신세를 지고 있어.

몸 둘 바를 모르겠어.

하지만

난 떳떳해.

결단코 켕기는 것은 없어.

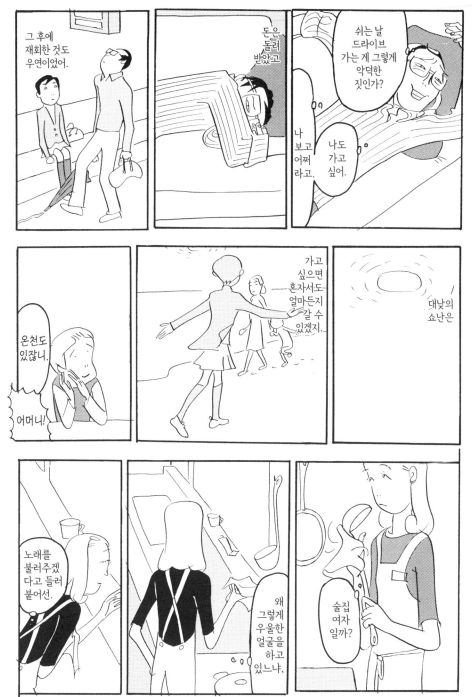

※쇼난(湘南) : 일본 가나가와 현의 사가미 만의 해안을 따라 있는 지방의 이름. 파도타기, 요트와 여러 해양 스포츠들을 위한 휴양지로서 유명하다.

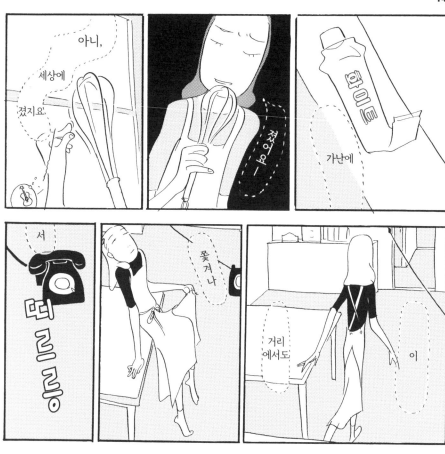

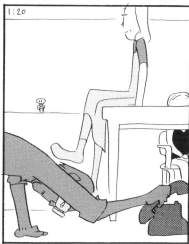

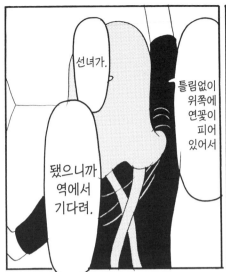

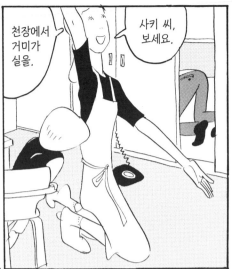

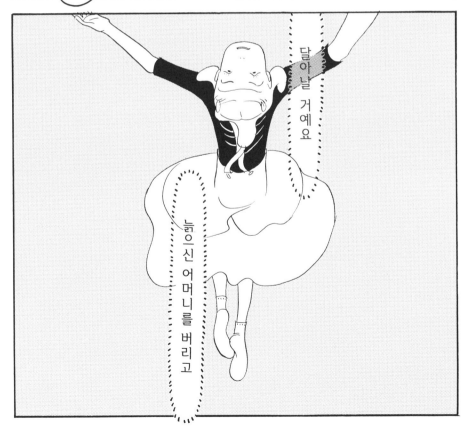

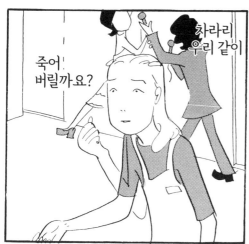

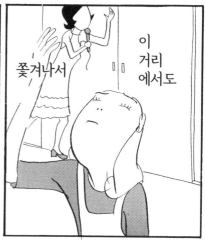

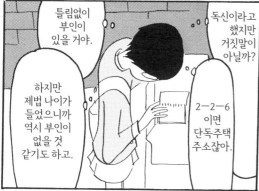

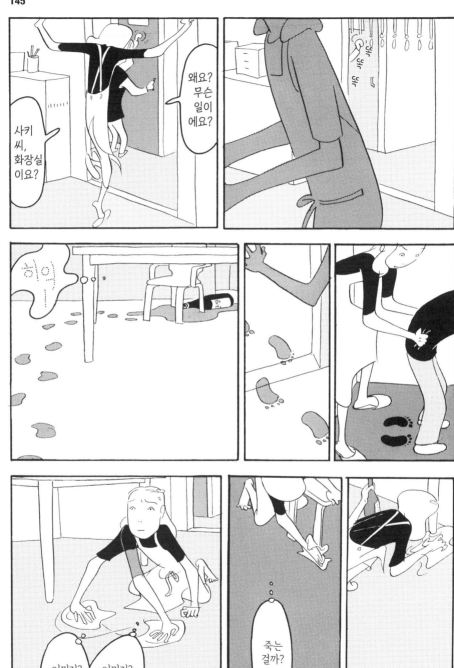

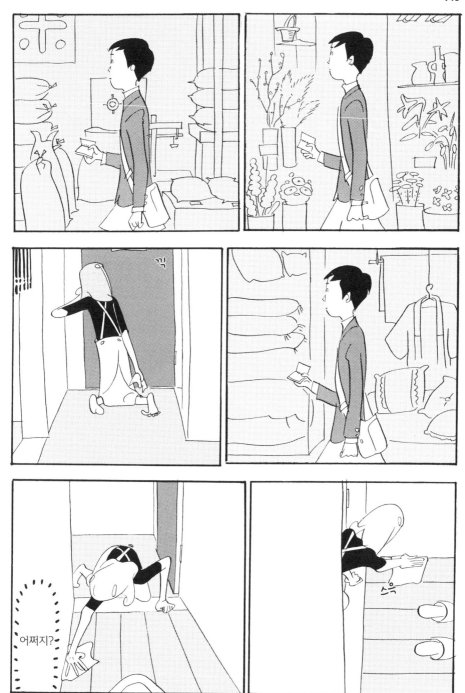

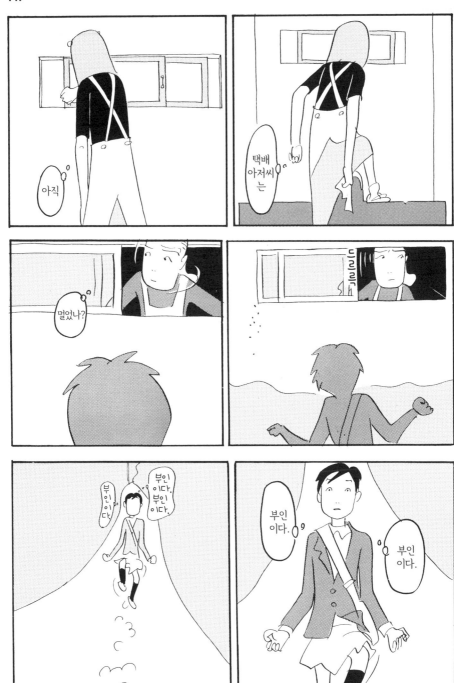

오지
마라..

그 아이에겐
미래가
있어.

너무 어려.

어려도

평생
저렇게
살겠지.

저 여자는
어떤가?

거기에
비해

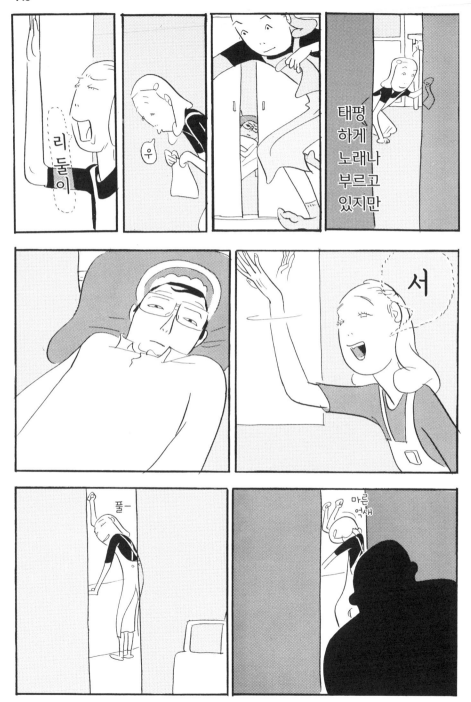

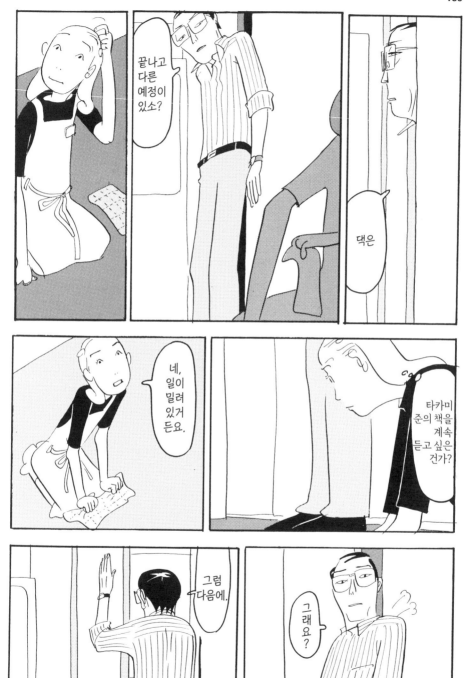

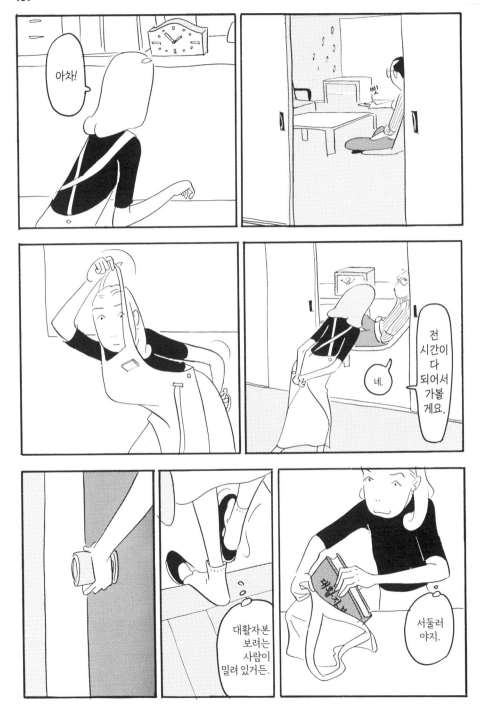

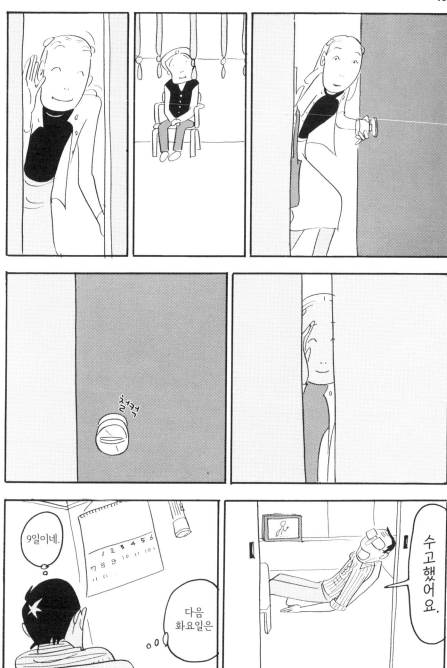

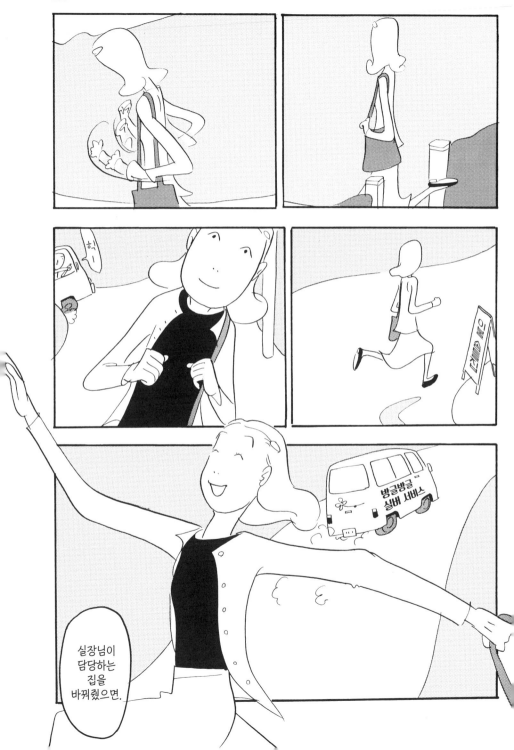

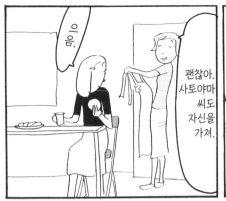

으음.

괜찮아. 사토야마 씨도 자신을 가져.

우동을 먹다 사레가 들린다고요.

그 할머니는

또?

약간 걱정되는 구석이 있다고 생각하던데.

뭐야?

장아 찌.

하긴 따님도 사토야마를 싫다고 하진 않았지만

그럼 제가 그 집 맡을게요.

사토야마 마리코 씨는 이렇게 또 인연을 하나 놓쳤다.

실장님

따규.

부탁 할게.

가려고?

수고 했어.

할 수 없지. 바꿀까?

3번지의 오타 요네 씨, 쇼핑과 빨래.

끝(2001년)

북스토리 아트코믹스 시리즈 ❽

노란 책 (원제 : 黄色い本 ジャック・チボーという名の友人)

1판 1쇄 2018년 5월 25일
　　3쇄 2022년 3월 15일

지 은 이 타카노 후미코
옮 긴 이 정은서

발 행 인 주정관
발 행 처 북스토리㈜
주　　소 서울특별시 마포구 양화로7길 6-16 서교제일빌딩 201호
대표전화 02-332-5281
팩시밀리 02-332-5283
출판등록 1999년 8월 18일 (제22-1610호)
홈페이지 www.ebookstory.co.kr
이 메 일 bookstory@naver.com

ISBN 979-11-5564-167-5 04650
　　　978-89-93480-97-9 (세트)

이 도서의 국립중앙도서관 출판시도서목록(CIP)은
서지정보유통지원시스템 홈페이지(http://www.seoji.nl.go.kr)와
국가자료공동목록시스템(http://www.nl.go.kr/kolisnet)에서 이용하실 수 있습니다.
(CIP제어번호 : CIP2018009361)